Audition
2022 全面精通

录音剪辑+消音变调+配音制作+唱歌后期+案例实战

周玉姣◎编著

U0275159

清华大学出版社
北京

内 容 简 介

本书为了帮助读者从Audition 2022快速入门到精通Audition音乐的制作、剪辑与声效处理，设置了两条线。一条是横向案例线，通过对各种类型的音乐进行录制、剪辑、制作与声效处理，如以手机铃声、歌曲翻唱、音乐伴奏以及反派音调为例，帮助读者快速精通各类音乐的录制、剪辑、制作与后期处理等方法。另一条是纵向技能线，系统地介绍了Audition 2022音乐录制与处理的核心技法：录音剪辑＋消音变调＋配音制作＋唱歌后期，对Audition 2022的各项核心技术与精髓内容进行了全面且详细的讲解，可以帮助读者快速掌握音乐制作与处理的方法。

本书共分为16章，分别介绍了Audition 2022快速入门、掌握软件基本操作、布局音乐工作界面、调整音乐编辑模式、录制单轨与多轨音乐、选择与编辑音频文件、修整录制的声音文件、消除声音中的杂音、编辑与变调多轨声音、配音文件基本处理、制作与混合音乐声效、翻唱人声后期处理、处理视频与音频文件、输出与分享音频文件、录制个人歌曲、为小电影配音等内容，读者通过阅读本书可以融会贯通、举一反三，制作出更多专业、动听的音乐作品。

本书适合各种水平的读者使用，包括有声书配音主播、声音后期制作人员、音频录制人员、音频处理与精修人员、音频后期或特效制作人员，以及音乐制作爱好者、翻唱爱好者、音乐制作人、作曲家、录音工程师、DJ工作者和电影配乐工作者等，同时也可以作为各种音乐教材的辅导用书。

图书在版编目(CIP)数据

Audition 2022全面精通：录音剪辑＋消音变调＋配音制作＋唱歌后期＋案例实战 / 周玉姣编著. —北京：清华大学出版社，2023.6（2024.2重印）
ISBN 978-7-302-63553-6

Ⅰ. ①A… Ⅱ. ①周… Ⅲ. ①音乐软件 Ⅳ. ①J618.9

中国国家版本馆CIP数据核字(2023)第087759号

责任编辑：韩宜波
封面设计：杨玉兰
责任校对：么丽娟
责任印制：杨　艳

出版发行：清华大学出版社
　　　　网　　　址：https://www.tup.com.cn，https://www.wqxuetang.com
　　　　地　　　址：北京清华大学学研大厦A座　　　　　　邮　　编：100084
　　　　社 总 机：010-83470000　　　　　　　　　　　　邮　　购：010-62786544
　　　　投稿与读者服务：010-62776969，c-service@tup.tsinghua.edu.cn
　　　　质量反馈：010-62772015，zhiliang@tup.tsinghua.edu.cn
印 装 者：天津鑫丰华印务有限公司
经　　销：全国新华书店
开　　本：190mm×260mm　　　　印　　张：14.25　　　　字　　数：350千字
版　　次：2023年7月第1版　　　　印　　次：2024年2月第2次印刷
定　　价：59.80元

产品编号：098650-01

前 言
PREFACE

● 软件简介

Audition 2022 是 Adobe 公司推出的一款功能强大且操作简单的音频编辑软件，广泛应用于照相室、广播设备和后期制作设备、音频和视频制作等行业。随着软件的不断升级，本书立足于软件的实际操作及行业应用，循序渐进地讲解其中的核心知识，并通过大量实战演练，帮助读者在最短的时间内成为 Audition 音乐录制、剪辑、制作的高手。

● 写作思路

本书是初学者自学 Audition 软件的经典畅销教程。在突出实用性的基础上，全面、系统地讲解了 Audition 2022 软件的所有应用功能，涵盖了 Audition 的所有工具、面板和菜单命令。

本书在介绍 Audition 2022 软件功能的同时，每一小节都配有基础知识介绍、操作缘由、实战过程，帮助读者学会每一个技能知识点的操作，并能明白为什么要这么操作，知其然，并知其所以然。

本书精心安排了 160 多个具有针对性的实例，帮助读者轻松掌握 Audition 2022 软件的使用技巧和具体应用方法，以做到学用结合。本书的全部实例都配有视频教学录像，详细演示了案例制作过程。此外，还提供了用于查询软件功能和实例的索引。

本书特色

1. 20 多个专家提醒放送：本书在编写时，作者将平时工作中总结的各方面软件的实战技巧、设计经验等毫无保留地奉献给读者，不仅大大提高了本书的含金量，而且方便读者提升软件的实战技巧与经验，从而大大提高读者学习与工作的效率，使其学有所成。

2. 170 分钟语音视频演示：本书中的软件操作技能实例，全部是带语音讲解的视频，时间长达 170 分钟，生动而形象地重现书中所有实例的操作，从而让学习变得更加轻松。

3. 160 多个技能实例奉献：本书通过大量的技能实例来讲解软件，帮助读者在实战演练中逐步掌握软件的核心技能与操作技巧，与同类书相比，读者可以节省学习理论知识的时间，掌握大量的实用技能和案例制作技巧，让学习更高效。

4. 530 多个素材效果奉献：本书包含 350 多个素材文件、170 多个效果文件。其中，素材涉及轻音乐、电视配音、电视插曲、古筝音乐、劲舞歌曲、手机铃声、名人歌曲、钢琴曲、电影片头音乐、广告音乐以及各式风格的音乐等，应有尽有，供读者选择使用。

5. 540 多张图片全程图解：本书采用 540 多张图片对软件技术、实例、效果进行全过程式的图解，通过这些清晰的图片，让实例的内容变得更通俗易懂，读者可以快速领会制作技巧，从而制作出更多动听的专业歌曲。

本书内容

篇　章	主要内容
第 1～7 章 【录音剪辑篇】	讲解了 Audition 2022 的工作界面、调整音乐布局、设置音乐编辑模式、录制与编辑单轨音乐、录制与修复混合音乐、剪辑与复制音频素材、运用标记进行精确定位等内容
第 8～9 章 【消音变调篇】	讲解了消除音频中的杂音与碎音、修复声音中的失真部分、智能识别静音部分并自动删除、使用特效对人声进行降噪处理、编辑多轨音频素材、伸缩变调处理多轨混音、对声音进行变调处理等内容
第 10～11 章 【配音制作篇】	讲解了常用音效基本处理、添加淡入和淡出效果、使用"效果组"面板管理音效、统一调整声音音量的级别、修复声音对话中受损的音质、添加与编辑混音轨道、合成多个配音文件、使用音乐节拍器等内容
第 12～14 章 【唱歌后期篇】	讲解了声效处理、制作抖音热门音效、导入与移动视频文件、批处理转换音频文件、输出不同格式的音频、设置输出区间与类型等内容
第 15～16 章 【案例实战篇】	精讲了录制个人歌曲、为小电影配音两大案例，并精心制作了大型音乐案例：《逆流成河》《相爱十年》，详细介绍了多轨混音音乐录制、处理、剪辑的过程，让读者从新手快速成为音乐编辑与制作的高手

特别提醒

本书采用 Adobe Audition 2022 软件编写，因此用户一定要使用同版本软件。直接打开随书提供的 .sesx 项目文件时，会弹出"正在打开文件"对话框，提示素材丢失信息，这是因为每个用户运用 Adobe Audition 2022 软件制作素材与效果文件的路径不一致，发生了改变，这属于正常现象，用户只需将这些素材重新链接素材文件夹中的相应文件，即可链接成功。

链接方法：在"正在打开文件"对话框中单击"链接媒体"按钮，在弹出的对话框中，重新在相应素材或效果文件夹中正确定位素材的源文件，即可链接成功。

本书提供了大量技能实例的素材文件、效果文件以及视频文件，扫一扫右侧的二维码，推送到自己的邮箱后下载获取。

版权声明

本书所采用的图片、模型、音频、视频和赠品等素材，均为所属公司、网站或个人所有，本书引用仅为说明（教学）之用，绝无侵权之意，特此声明。

作者售后

本书由周玉姣编著，参与编写的人员还有向小红、刘胜璋、刘向东、刘松异、刘伟、卢博、周旭阳、袁淑敏、谭中阳、杨端阳、李四华、王力建、柏承能、刘桂花、柏松、谭贤、谭俊杰、徐茜、刘嫔、苏高、柏慧等人，在此表示感谢。由于编者水平有限，书中难免存在疏漏之处，恳请广大读者批评指正。

编　者

目 录
CONTENTS

CONTENTS目录

第1章

启蒙：Audition 2022 快速入门

1.1 了解音频的基础知识

本节我们先了解音频的基础知识，包括声音与声波、声音的不同类别、模拟音频技术与数字音频技术，以及数字音频的硬件等内容，掌握这些内容对录音及音乐的编辑与制作的基本思路有一个很好的认识，从而为以后的操作打下基础。

1.1.1 声音与声波

任何物体经过由静态到动态的转变后，都会使人听到声音，发出这种声音的物体就是声音的起源，它的传播形式主要是通过声波进行的。下面主要介绍声音与声波的基础知识。

1. 声音与波形图

声音是一种看不见又摸不着的东西，主要在空气中传播，如说话的声音、钢琴的弹奏声以及二胡的弹唱声等，然后传到人的耳朵，才能听到这些声音。声音的音波有高有低，有快有慢。当音波移动速度快，声音就会很大，在声音的属性中，主要通过声音的频率和振幅来展现和描述音波的属性，声

音中的频率大小与声音的音高对应，振幅与声音的大小对应。

因此，声音频率是声音传播的重要因素。一般人可以听到的声音频率范围为 20 ～ 20000Hz，某些动物可以听到高达 170000Hz 的声音，海里的某些动物还可以听到 15 ～ 35Hz 的小声音。

图 1-1 以波浪线的形式表现了音频振动的波形图。波形图的零点线表示静止中的空气压力；当声音波动为停止状态到达最低点时，代表空气中的压力较低；当声音波动为振动状态到达最高点时，代表空气中的压力较高。

图 1-1 音频振动的波形图

在音频振动的波形图中，各部分的含义如表 1-1 所示。

表 1-1 音频振动的波形图中各部分的含义说明

名　称	含　义
零点线	在音频振动的波形图中，零点线是指在外界大气压力的正常状态下，音频声音所指的基准线。当声音的波形与零点线相交时，表示没有任何声音，即静音
高压区	在音频振动的波形图中，高压区中的声波是指空气中的压力比外界大气的气压要高很多
低压区	在音频振动的波形图中，低压区中的声波是指空气中的压力比外界大气的气压要低很多

▶ 专家指点

用户使用软件对音乐进行剪辑操作时，音乐的开头部分和结束部分基本都处于无声状态，它们都在零点线的位置，因此听不到任何声音。如果用户对该区域进行相应的编辑和剪辑操作，对原音频文件的影响也不会很大，而且可以使音乐的播放更加流畅。

当用户对一段音乐进行编辑处理时，对起始点和结束点位置的零点线区域进行删除操作，可以在不破坏音频文件的同时缩短音乐的播放时间。

2. 声压级与声强级

声压是指物体通过振动发出的声音引起的空气逾量压强，它也可以理解为是声波存在时的空气压强减去没有声波时的空气压强而得到的结果，其单位为帕（Pa）。

声强是指声波平均面积上产生的能量密度的大小，它的单位为瓦/米2（W/m^2）。人的耳朵能听到的能量数值大概为 10^{13}：1，人对声音强弱的感觉大体上与有效声压值或声强值的对数成比例。为了方便计算，部分学术专家把声压值和声强值取对数

来表示声音的强弱，这种用来表示声音强弱的参数称为声压级或声强级，其计算方式如表 1-2 所示。

表 1-2　声压级与声强级的计算方式

名　　称	含　　义	计 算 方 式
声压级	声压级用两个声压比对数值的 20 倍来描述	$L_P = \text{SPL} = 20\,\lg P_1/P_0$ $P_1 =$ 被测声压值 $P_0 =$ 参考声压值 $= 0.00002\,\text{Pa}$（人耳所能听到的最低声压值）
声强级	声强级用两个声强比对数值的 10 倍来描述	$L_I = \text{SIL} = 10\,\lg I_1/I_0$ $I_1 =$ 被测声强值 $I_0 =$ 参考声强值 $= 10^{-12}\,\text{W/m}^2$（人耳所能感受到的最低声强值）

▶ 专家指点

通常以人们的耳朵所能听到的最低值为参考的客观相对值来计算声压级和声强级参数。

3．与声波相关的物理参数详解

对声波的描述主要使用多个物理参数来表示，下面分别介绍与声波相关的一些物理参数，希望读者能熟练掌握这些基础知识，如图 1-2 所示。

分贝	→	分贝是用来表示声音强度的单位，它是指两个相同的物理量（A_1 和 A_0）之比取以 10 为底的对数并乘以 10（20），即 $N=10\lg(A_1/A_0)$，分贝符号为"dB"
频率	→	声音中的频率的测量单位为赫兹（Hz），它常用来表示物体以秒为单位完成周期性变化的次数。因此，如果声音中的频率越高，则音调的声音就会越高
振幅	→	振幅是指物体通过产生振动而离开零点线位置的距离，它表示物体振动时所产生的幅度的大小和振动的强弱
波长	→	波长在声音中是指沿声波传播方向，振动一个周期内声音所传播的距离，或在波形上相位相同的相邻两点间的距离，记为 λ，单位为 m
周期	→	声音中的周期是指声音每振动一次所经历的时间长度，它的单位为 s，即从零点线位置到高压区再到低压区，最后以相同的方向返回原点所需的时间
相位	→	相位是描述信号波形变化的变量，通常以度作为单位。信号波形经常以周期的方式进行变化

图 1-2　与声波相关的一些物理参数的详解

4．音色包络

音色包络是指某一种乐器特有的声音强度随时间变化的一种形态，一般由 4 个阶段组成，即起音、持续、衰弱及释音等，如图 1-3 所示。

音色包络	起音	→	指声音起始阶段迅速增强的变化形态
	持续	→	指描述声音建立期之后声音的周期性增减形态
	衰弱	→	指声音受到空气阻尼强度开始衰落的变化形态
	释音	→	指声音消失过程中的变化形态

图 1-3　音色包络的 4 个阶段

释音中一般分为 3 种乐器的音色包络，如图 1-4 所示。

（1）单簧管的音色包络

（2）大鼓的音色包络

（3）吊镲的音色包络

图 1-4　3 种乐器的音色包络

1.1.2　声音的不同类别

随着物理声学研究的深入和技术手段的完善，科学家发现人的主观听觉与声音的物理特性是有所差异的，并由此发展出生理声学、心理声学和音乐声学。下面主要介绍声音类别的相关知识。

1．响度与响度级

前文详细介绍了声压与声强的相关知识，它们分别表示声音的客观参量。为了表达人的听觉对声音强弱的感受特点，这里需要引入听觉感受的响度与响度级两个概念。这样，就把声音强弱的客观尺度与在此声音刺激下主观感受的强弱联系起来了。图 1-5 所示为响度与响度级的相关知识。

响度　→　响度是人的耳朵判别声音由轻到响的强度等级概念，它不仅取决于声音的强度（如声压级），还与声音的频率及波形有关

响度级　→　响度级是建立在两个声音主观比较的基础上的，用 LN 表示，单位是方

响度与响度级的关系　→　根据相关实验可知，响度级每改变 10 方，响度将加倍或减半。响度级的合成不能直接相加，而响度则可以相加

图 1-5　响度与响度级的相关知识

2．频率与音高

人们一般认为声音的大小或高低是通过声音的频率高低展现出来的，这在声音中称为"音高"。将两个不同频率的声音文件进行对比时，决定它们高低的是比值参数，而不是差值参数。音阶、频率对照如表 1-3 所示。

表 1-3　音阶、频率对照表

音　阶		频　率			
唱名	音名	Octave0	Octave1	Octave2	Octave3
Do	C	262	523	1 047	2 093
	D^b	277	554	1 109	2 217
Re	D	294	587	1 175	2 349
	E^b	311	622	1 245	2 489
Mi	E	330	659	1 329	2 639
Fa	F	349	698	1 397	2 794

（续表）

| 音　阶 | | 频　率 | | | |
唱名	音名	Octave0	Octave1	Octave2	Octave3
Fa	G^b	370	740	1 480	2 960
Sol	G	392	784	1 568	3 136
	A^b	415	831	1 661	3 322
La	A	440	880	1 760	3 520
	B^b	466	923	1 865	3 729
Si	B	494	988	1 976	3 951

3．谐波与泛音

谐波和泛音是指同一种声学现象，因为分支学科的不同，物理声学中的"谐波"在音乐声学中称为"泛音"。

简单来说，乐器在发音时，通常其弦或空气柱的整体振动会发出较强的音，即基音。同时，还会在弦长或空气柱长的1/2、1/3、1/4、1/5等处发出较弱的音，即泛音。泛音是基音的2倍、3倍、4倍、5倍等各次谐波，并由此构成了一个泛音列。

4．音色与音质

音色的不同主要取决于泛音。每一种乐器、不同的人以及所有能发声的物体发出的声音，除了一个基音外，还有许多不同频率（振动的速度）的泛音伴随，正是这些泛音决定了不同的音色，使人能辨别出音乐是不同的乐器甚至是不同的人发出的声音。

音乐中音色效果的好坏最能触动人们的听觉器官，是吸引听众最重要的因素。音乐中包括现实性音色和非现实性音色。现实性音色是指人的声音音色和演奏乐器的音色，是实实在在的声音；而非现实性音色，是指在音乐软件中通过相关功能制作出来的 MIDI 电子乐器的声音，是一种虚拟的音色。

音质是指声音通过一些音响产品播放出来的音频质量的客观指标和主观感受，其具体展现如图 1-6 所示。

图 1-6　音质的具体展现

1.1.3　模拟音频技术与数字音频技术

随着经济和生产力的不断发展，记录和处理音频信号的方式越来越复杂，因此部分专家学者开发出了模拟音频技术和数字音频技术。在这两种技术中，信号的波形、传输方式和存储媒介是完全不同的。下面介绍模拟音频与数字音频的基础知识。

1．模拟音频技术的特点

模拟音频是一种对声音波形进行 1:1 比例记载和传输的信号表示方式，它的波形是连续的，可以用机械、磁性、电子或光学形式来表现。模拟音频信号的振幅除了可以通过电压与位移（如留声机和模拟光学声迹）的直接模拟来表现外，还可以通过信号电压与磁通量强度（模拟磁带录音）的直接

模拟来表现。模拟音频也可以用调频方式使信号被载频或被解调，因为不管是在调频还是在解调周期内，其信号仍保持模拟形态。

模拟音频技术反映了真实的声音波形，其技术成熟，声音悦耳动听，尤其在声能或电能相互转换的功能（拾音与还音）方面，是其他技术无法替代的，直到今天还在使用。但它是工业化时代的产物，在记录、编辑和传输时会受到技术本身的限制，主要缺点是动态范围小，信噪比较差，音频信号编辑十分不便，以及设备复杂昂贵等，尤其是其薄弱的信息承载能力，无疑是一个致命的弱点。

2. 数字音频的采样

采样频率是指音频信号采样时每秒的数字快照数量，这个速度决定了一个音频文件的频率范围（频响带宽）。采样频率越高，数字音频的波形越接近原来的模拟波形；采样频率越低，数字音频的波形越容易被扭曲，从而背离原始音频，造成频率失真。

3. 数字音频的量化

数字音频的量化，是指按照一定的数值量把经过采样得到的瞬时幅度值离散化，这个规定的数值量称为位深度，也称为量化精度或量化比特数，它决定了数字音频的动态范围，较高的位深度可以提供更多可能性的振幅值，从而产生更大的动态范围和更高的信噪比，提高信号的保真度。

采用 16 bit（位）深度的数字音频是最常见的，它能达到 CD 音质，但有些 Hi-Fi 音频系统使用 32 bit 的位深度，而在有些对音质要求较低的场合，如网络电话，也可能使用 8 bit 的位深度。不同的数字音频位深度对应的声音品质如表1-4所示。

表1-4 不同的数字音频位深度对应的声音品质

位深度 / 位	质量级别	振幅值 /m	动态范围 /dB
8	电话	256	48
16	音频 CD	65 536	96
24	音频 DVD	16 777 216	144
32	最好	4 294 967 296	192

1.1.4 数字音频的硬件

数字音频技术中的硬件设备属于物理装置，硬件技术是数字音频技术中有形的部分，数字化技术的诞生都是从硬件的开发与发展开始的。下面主要介绍数字音频硬件设备的相关基础知识。

1. 调音台

调音台又称调音控制台，它将多路输入信号进行放大、混合、分配、音质修饰和音响效果加工，是现代电台广播、舞台扩音、音响节目制作等系统中进行播送和录制节目的重要设备。调音台按信号输出方式可分为模拟式调音台和数字式调音台。

现代的数字式调音台除了具备模拟式调音台的一切功能外，还具备频率处理、动态处理和时间处理等外部音频处理硬件的功能，有的甚至可以录制存储音频数据信号，变成一种专用的音频工作站。

由于数字式调音台从设计思想上就是一种基于硬件的封闭系统，因此软件升级困难，更新换代缓慢，且价格十分昂贵，面对日新月异的计算机技术，它逐渐被淘汰。现在的数字声卡加上数字音频工作站大都已经具备调音台的全部功能，并可以存储海量数据，操作更为方便。因此，小型的数字音频制作系统完全可以不配备调音台，但在某些大型的音频制作系统中，调音台还是其主要设备之一。常见的数字调音台如图1-7所示。

图1-7 常见的数字调音台

调音台分为三大部分：输入部分、母线部分和输出部分。母线部分把输入部分和输出部分联系起来，构成了整个调音台。

在 Audition 音乐编辑软件中，也向用户提供了调音台功能，在该软件的调音台中可以对音频进行简单的调音编辑操作。图 1-8 所示为 Audition 2022 软件中提供的"混音器"（调音台）面板。

图 1-8 Audition 2022 中的"混音器"面板

2．拾音设备

拾音设备主要是用来收集声音的设备，这些声音包括说话声、清唱声、合唱声以及演奏乐器声等。拾音设备是指麦克风（话筒）设备，它主要是将声音的振动信号转换为电信号。麦克风的种类有很多，例如，按麦克风的功能不同，可分为动圈式、电容式、压电式、半导体式以及碳粒式；按麦克风的指向不同，可分为心形指向、超心形指向、8 字指向以及超指向；按麦克风的信号不同，可分为模拟信号和数字信号。

在音乐制作的专业领域中，使用最为广泛的是动圈式和电容式两种麦克风类型，下面介绍这两种麦克风的相关知识。

（1）动圈式麦克风。

动圈式麦克风是指由磁场中运动的导体产生电信号的话筒，由振膜带动线圈振动，从而使在磁场中的线圈生成感应电流。

动圈式麦克风有 4 个特点，如图 1-9 所示。

图 1-9 动圈式麦克风的特点

动圈式麦克风有多个优点，因此常被用于现场人声和大声压级声源的拾音。常见的动圈式麦克风如图 1-10 所示。

图 1-10 动圈式麦克风

（2）电容式麦克风。

电容式麦克风的振膜就是电容器的一个电极，当振膜振动时，振膜和固定的后极板间的距离也跟着变化，便产生了可变电容量。这个可变电容量和麦克风本身所带的前置放大器一起产生了信号电压。

电容式麦克风有许多优点，但也有自身的不足和缺点。电容式麦克风的优点有：频率特性好；无方向性；灵敏度高；噪声小；音色柔和；响应性能好。而电容式麦克风的缺点是：工作特性不够稳定；低频段灵敏度下降；使用寿命比较短；需要直流电源，导致使用不方便。

电容式麦克风中有前置放大器，因而需要一个电源，这个电源一般是放在麦克风之外的。它除了供给电容器振膜的极化电压外，也为前置放大器的

电子管或晶体管供给必要的电压，一般称它为幻象电源。由于有了这个前置放大器，所以电容式麦克风相对要灵敏一些，在使用时应配备一些附属设备，如防震架（一般会随麦克风赠送）、防风罩、防喷罩、优质的话筒架。常见的电容式麦克风如图1-11所示。

图 1-11　电容式麦克风

3．信号转换设备

模拟音频或数字音频的信号转换设备主要是指声卡，声卡的主要功能是实现模拟信号与数字信号的转换。一方面它可以把来自传声器、磁带和合成器等的外部模拟音频信号转换为数字信号并传输到计算机中，另一方面它也可以将存储在计算机硬盘上的音频数据转换为模拟信号输出到耳机、扬声器和磁带等外部模拟设备中。声卡的模拟转换或数字转换质量直接决定了数字音频的质量，因此，拥有一块品质优良的声卡对于数字音频编辑制作来说十分重要。

专业声卡分为板卡式和外置式两种类型，如图1-12所示。

图 1-12　声卡的类型

几种常见的专业声卡如图1-13和图1-14所示。

图 1-13　创新 Sound Blaster Audigy 4 Value SB0610 声卡

图 1-14　华硕 Xonar Essence ST 声卡

4．数字音频工作站

数字音频工作站是一种用来处理和交换音频信息的计算机系统，是数字音频软件与计算机技术相结合的产物。

数字音频工作站的出现提供了数字音频信号记录、储存、编辑和输出一体化高效的工作环境，具有强大的功能和良好的人机交互界面，是声音制作由模拟走向数字的必由之路。目前，用于数字音频制作的工作站主要有基于个人计算机平台和基于苹果 Mac 计算机平台两大类型。

个人计算机平台普及程度较高，有丰富的硬件和软件支持，用户可进行二次开发扩展其功能，且具有较高的性价比，在音频编辑的专业领域和教学中得到了广泛的应用。个人计算机如图1-15所示。

图 1-15　个人计算机

苹果 Mac 计算机是一种封闭的系统，苹果公司卓越的技术确保了苹果 Mac 计算机音频工作站高质量的声音制作水平和极强的系统稳定性。但其技术

升级慢，价格比较昂贵，主要用在专业音频制作领域。苹果 Mac 计算机如图 1-16 所示。

图 1-16　苹果 Mac 计算机

▶ **专家指点**

个人计算机加上数字音频软件和其他必备的硬件，就可以搭建一套数字音频工作站。除了台式计算机外，随着手提式计算机性能的迅速发展，其也可以作为个人便携式音频工作站。

5. 音箱监听设备

音箱的作用是把音频信号转换成声源，并把声音播放出来。因为人的听觉是十分灵敏的，并且对复杂声音的音色具有很强的辨别能力，而音箱要直接与人的听觉打交道，所以它是音箱系统中的重要组成部分。人的耳朵对声音音质的主观感受是评价一个音箱系统好坏的重要标准。

专业的监听音箱与民用音箱在声音品质的取向上有很大不同。监听音箱用于专业录音与音频制作，注重体现声音的细节与层次，追求声音的真实再现；而民用音箱则更多倾向于声音的修饰美化，会掩盖声音的缺陷，其结果可能给音频制作者产生误导。

目前，专业的监听音箱主要是有源监听音箱，如图 1-17 所示。

图 1-17　有源监听音箱

图 1-17　有源监听音箱（续）

6. 耳机监听设备

耳机是目前年轻人使用最多的一种监听设备，它是一种超小功率的电声转换设备，由于它直接贴合于人的耳朵旁，于耳道空腔内产生声压，所以用耳机重放基本不受外界的影响。耳机的优点如图 1-18 所示。

图 1-18　耳机的优点

优质的耳机适用于长时间的监听。耳机的类型也有很多，如图 1-19 所示。

图 1-19　耳机的类型

下面分别介绍这 3 种类型的耳机。

（1）等磁式耳机。

等磁式耳机的驱动器类似于缩小的平面扬声器，它将平面的音圈嵌入轻薄的振膜里，像印刷电路板一样，可以使驱动力平均分布。磁体集中在振膜的一侧或两侧（推挽式），振膜在其形成的磁场

中振动。等磁式耳机的振膜没有静电式耳机的振膜轻，但有同样大的振动面积和相近的音质。它不如动圈式耳机效率高，不易驱动。

（2）动圈式耳机。

动圈式耳机是最常见的耳机类型，一般的家庭用户、网吧用户等都配有动圈式耳机，如图1-20所示。它的驱动单元基本上是一个小型的动圈扬声器，由处于永磁场中的音圈驱动与之相连的振膜振动。动圈式耳机效率比较高，大多可为音响上的耳机输出驱动，且可靠耐用。通常而言，驱动单元的直径越大，耳机的性能越出色。

图 1-20　动圈式耳机

（3）静电式耳机。

静电式耳机有轻而薄的振膜，由高直流电压极化，极化所需的电能由交流电转化，也有由电池供电的。振膜悬挂在由两块固定的金属板（定子）形成的静电场中。静电式耳机必须使用特殊的放大器将音频信号转化为数百伏的电压信号，所能达到的声压级也没有动圈式耳机大，但它的反应速度快，能够重放各种微小的细节，失真极低。静电式耳机如图1-21所示。

图 1-21　静电式耳机

1.2　熟悉常见的音频格式

数字音频是用来表示声音强弱的数据序列，由模拟声音经抽样、量化和编码后得到。简单地说，数字音频的编码方式就是数字音频格式，不同的数字音频设备对应着不同的音频文件格式。常见的音频格式有 MP3、MIDI、WAV、WMA 以及 CDA 等，本节主要针对这些音频格式进行简单的介绍。

1.2.1　MP3 格式

动态影像专家压缩标准音频层面 3（Moving Picture Experts Group Audio Layer III，MP3）是一种音频压缩技术，被设计用来大幅降低音频数据量。利用 MP3 技术，将音乐以 1∶10 甚至 1∶12 的压缩率，压缩成容量较小的文件，而对于大多数用户来说，

重放的音质与最初的不压缩音频相比没有明显的下降。它是在 1991 年由位于德国埃尔朗根的研究组织 Fraunhofer-Gesellschaft（弗劳恩霍夫应用研究促进协会）的工程师发明和标准化的。用 MP3 格式存储的音乐叫作 MP3 音乐，能播放 MP3 音乐的机器叫作 MP3 播放器。

目前，MP3 成了最为流行的一种音频文件格式，原因是 MP3 可以根据不同需要采用不同的采样率进行编码。其中，127 kbps 采样率的音质接近于 CD 音质，而其大小仅为 CD 音频文件的 10%。

1.2.2　MIDI 格式

乐器数字接口（Musical Instrument Digital Interface，MIDI）是数字音乐电子合成乐器的统一国际标准。它定义了计算机音乐程序、数字合成器及其他电子设备交换音乐信号的方式，规定了不同厂家的电子乐器与计算机连接的电缆和硬件及设备间数据传输的协议，可以模拟多种乐器的声音。

MIDI 文件就是 MIDI 格式的文件，在 MIDI 文件中存储的是一些指令，把这些指令发送给声卡，声卡就可以按照指令将声音合成出来。

1.2.3　WAV 格式

WAV 格式是微软公司开发的一种声音文件格式，又称为波形声音文件，是最早的数字音频格式，得到了 Windows 平台及其应用程序的广泛支持。WAV 格式支持许多压缩算法，支持多种音频位数、采样频率和声道。常见的 WAV 格式采用 44.1kHz 的采样频率，16bit 量化位数，因此，WAV 的音质与 CD 相差无几，但 WAV 格式对存储空间需求极大，不便于交流和传播。

1.2.4　WMA 格式

WMA 是微软公司在因特网音频、视频领域的力作。WMA 格式可以通过减少数据流量但保持音质的方法来达到更高的压缩率目的，其压缩率一般可以达到 1∶18。另外，WMA 格式还可以通过数字版权管理（Digital Rights Management，DRM）方案防止复制，或者限制播放时间和播放次数，以及限制播放机器，从而有力地防止盗版。

1.2.5　CDA 格式

在大多数放软件的"打开文件类型"中，都可以看到 *.cda 格式，这就是 CD 音轨。标准 CD 格式也就是 44.1kHz 的采样频率，速率为 88kbps，16bit 量化位数。因为 CD 音轨可以说是近似无损的，所以它的声音基本上是忠于原声的，用户如果是一个音响发烧友的话，那么 CD 是首选，它会让用户感受到天籁之音。

CD 光盘既可以在 CD 唱机中播放，也可以用电脑里的各种播放软件播放。一个 CD 音频文件是一个 *.cda 文件，这只是一个索引信息，并不是真正的包含声音的信息，所以不论 CD 音乐长短，在电脑上看到的 *.cda 文件都是 44B 长。

1.2.6　其他格式

除了上述介绍的 5 种音频格式外，Audition 软件还支持 MP4、AAC、AVI、MPEG 以及 QuickTime 等音频与视频格式，下面介绍这些格式的基本内容。

1．MP4 格式

MP4 格式采用的是美国电话电报公司（AT&T）研发的以"知觉编码"为关键技术的 A2B 音乐压缩技术，是由美国网络技术公司（GMO）及 RIAA 联合公布的一种新型音乐格式。MP4 格式在文件中采用了保护版权的编码技术，只有特定的用户才可以播放，有效地保护了音频版权的合法性。

2．AAC 格式

高级音频编码（Advanced Audio Coding，AAC）出现于 1997 年，是基于 MPEG-2 的音频编码技术，由诺基亚和苹果等公司共同开发，目的是取代 MP3 格式。AAC 是一种专为声音数据设计的文件压缩格式，与 MP3 不同，它采用了全新的算法进行编码，更加高效，具有更高的性价比。利用 AAC 格式，可使人感觉声音质量在没有明显降低的前提下，更加小巧。AAC 格式可以用苹果 iTunes 或千千静听转换，苹果 iPod 和诺基亚手机也支持 AAC 格式的音频文件。

Audition 2022 全面精通
录音剪辑＋消音变调＋配音制作＋唱歌后期＋案例实战

3．AVI 格式

音频视频交错格式（Audio Video Interleaved，AVI）是将语音和影像同步组合在一起的文件格式。它对视频文件采用了一种有损压缩方式，压缩比较高，因此，画面质量不是太好，但其应用范围仍然非常广泛。AVI 支持 256 色和 RLE 压缩。AVI 信息主要应用在多媒体光盘上，用来保存电视、电影等各种影像信息。

4．MPEG 格式

MPEG（Motion Picture Experts Group）类型的视频文件是由 MPEG 编码技术压缩而成的视频文件，被广泛应用于 VCD、DVD 及 HDTV 的视频编辑与处理中。MPEG 标准的视频压缩编码技术主要利用具有运动补偿的帧间压缩编码技术以减小时间冗余度，利用 DCT 技术以减小图像的空间冗余度，利用熵编码在信息表示方面减小统计冗余度。这几种技术的综合运用，大大增强了其压缩性能。

5．QuickTime 格式

QuickTime 是苹果公司提供的系统及代码的压缩包，它拥有 C 和 Pascal 语言的编程界面，更高级的软件可以用它来控制时基信号。应用程序可以用 QuickTime 来生成、显示、编辑、复制、压缩影片和影片数据。除了处理视频数据以外，诸如 QuickTime 3.0 还能处理静止图像、动画图像、矢量图、多音轨以及 MIDI 音乐等对象。截至目前，QuickTime 共有 4 个版本，其中以 4.0 版本的压缩率最好，是一种优秀的视频格式。

第2章

基础：掌握软件基本操作

章前知识导读

　　使用 Audition 2022 对音频进行编辑时，会涉及一些音频文件的基本操作，如打开音频文件、保存音频文件、关闭音频文件以及导入媒体文件等。本章主要介绍在 Audition 2022 中操作音频文件的方法。

新手重点索引

　▶ 认识 Audition 2022 工作界面　　　　　　▶ 新建音频文件

　▶ 音频文件的基本操作

效果图片欣赏

视频 ≡　效果组　属性

无关风与月，满眼皆星辰

2.1 认识 Audition 2022 工作界面

Audition 2022 工作界面提供了完善的音频与视频编辑功能，利用它不仅可以全面控制音频的制作过程，而且可以为采集的音频添加各种滤镜效果等。

在 Audition 2022 的工作界面中，可以清晰而快速地完成音频素材的编辑与剪辑工作。Audition 2022 工作界面主要包括标题栏、菜单栏、工具栏、浮动面板及编辑器等部分，如图 2-1 所示。

图 2-1　Audition 2022 工作界面

2.1.1　标题栏

标题栏位于整个窗口的顶端，显示了当前应用程序的名称，以及用于控制文件窗口显示大小的"最小化"按钮－、"最大化（向下还原）"按钮▫和"关闭"按钮×，如图 2-2 所示。

Au Adobe Audition　　　　　　　　　　　　　－　▫　×

图 2-2　标题栏

> ▶ 专家指点
>
> 在标题栏左侧的程序图标 Au 上，单击鼠标左键，在弹出的下拉菜单中，可以执行还原、移动、大小、最小化、最大化以及关闭等操作。

2.1.2　菜单栏

菜单栏位于标题栏的下方，由"文件""编辑""多轨""剪辑""效果""收藏夹""视图""窗口"和"帮助"这 9 个菜单命令组成，如图 2-3 所示。

文件(F)　编辑(E)　多轨(M)　剪辑(C)　效果(S)　收藏夹(R)　视图(V)　窗口(W)　帮助(H)

图 2-3　菜单栏

在菜单栏中，各菜单命令的主要使用方法如下。

● "文件"菜单：在该菜单中可以进行新建、打开和退出等操作，如图 2-4 所示。

图 2-4　"文件"菜单

● "编辑"菜单：在该菜单中可以进行撤销、重做、剪切、复制和粘贴等操作，如图 2-5 所示。

图 2-5　"编辑"菜单

● "多轨"菜单：在该菜单中可以进行添加轨道、插入文件、设置节拍器等操作，如图 2-6 所示。

● "剪辑"菜单：在该菜单中可以进行拆分、剪辑增益、静音、分组、伸缩、重新混合、淡入及淡出等操作，如图 2-7 所示。

图 2-6　"多轨"菜单

图 2-7　"剪辑"菜单

● "效果"菜单：在该菜单中可以进行振幅与压限、延迟与回声、诊断、滤波与均衡、调制以及混响等操作，如图 2-8 所示。

图 2-8　"效果"菜单

● "收藏夹"菜单：在该菜单中可以进行删除收藏、编辑收藏、开始记录收藏及停止录制收藏等操作，如图 2-9 所示。

图 2-9 "收藏夹"菜单

● "视图"菜单：在该菜单中可以进行多轨编辑器、显示编辑器面板控制、时间显示及视频显示等操作，如图 2-10 所示。

图 2-10 "视图"菜单

● "窗口"菜单：在该菜单中可以进行工作区的新建与删除操作，以及显示与隐藏"编辑器""文件"及"历史记录"等面板的操作，如图 2-11 所示。

● "帮助"菜单：在该菜单中可以进行 Adobe Audition 帮助、Adobe Audition 支持中心、快捷键以及显示日志文件等操作，如图 2-12 所示。

图 2-11 "窗口"菜单

图 2-12 "帮助"菜单

▶ **专家指点**

在 Audition 2022 工作界面的菜单列表中，相应命令右侧显示了部分组合键，用户按相应的组合键，可以快速地执行相应的命令，如按 F1 键，用户可以快速打开 Adobe Audition 2022 的帮助窗口，查阅相应的帮助信息。

2.1.3 工具栏

工具栏位于菜单栏的下方，主要用于对音频文件进行简单的编辑操作，它提供了控制音频文件的相关工具，如图 2-13 所示。

图 2-13　工具栏

在工具栏中，各工具和按钮的主要作用如下。

- "波形"按钮 波形：单击该按钮，可以在"波形"编辑状态下，编辑单轨中的音频波形。
- "多轨"按钮 多轨：单击该按钮，可以在"多轨"编辑状态下，编辑多轨中的音频对象。
- 显示频谱频率显示器：单击该按钮，可以显示音频素材的频谱频率。
- 显示频谱音调显示器：单击该按钮，可以显示音频素材的频谱音调。
- 移动工具：单击该按钮，可以对音频素材进行移动操作。
- 切断所选剪辑工具：单击该按钮，可以对音频素材进行分割操作。
- 滑动工具：单击该按钮，可以对音频素材进行滑动操作。
- 时间选择工具：单击该按钮，可以对音频素材进行部分选择操作。
- 框选工具：单击该按钮，可以对音频素材进行框选操作。
- 套索选择工具：单击该按钮，可以使用套索的方式对音频素材进行选择操作。
- 画笔选择工具：单击该按钮，可以使用画笔的方式对音频素材进行选择操作。
- 污点修复画笔工具：单击该按钮，可以对素材进行污点修复操作。
- "默认"按钮 默认：单击该按钮，可以切换至默认的音频编辑界面。
- "编辑音频到视频"按钮 编辑音频到视频：单击该按钮，可以切换至音频视频混音编辑界面，在该工作界面中将会在最上方显示"视频"面板。
- "无线电作品"按钮 无线电作品：单击该按钮，可以切换至无线电作品编辑界面，界面右边多了"无线数据"面板，用于作品的信息设置。

2.1.4　浮动面板

浮动面板位于工作界面的左侧和下方，它主要用于对当前的音频文件进行相应设置。单击菜单栏中的"窗口"菜单，在弹出的菜单列表中执行相应

的命令，即可显示相应的浮动面板。图2-14所示为"文件"面板，图2-15所示为"媒体浏览器"面板。

图 2-14　"文件"面板

图 2-15　"媒体浏览器"面板

2.1.5　编辑器

Audition 2022 中的所有功能都可以在"编辑器"面板中实现。打开或导入音频文件后，音频文件的音波即可显示在"编辑器"面板中，此时所有操作将只针对该"编辑器"面板；若想对其他音频文件进行编辑，则切换至其他音乐的"编辑器"面板即可。

在 Audition 2022 中，编辑器分为两种类型，第一种为"波形"编辑状态下的"编辑器"面板，第二种为"多轨"合成状态下的"编辑器"面板。两种"编辑器"面板的显示和功能是不一样的。

在 Audition 2022 工作界面的工具栏中单击"波形"按钮后，即可查看"波形"编辑状态下的"编辑器"面板，如图 2-16 所示。

图 2-16　"波形"编辑状态下的"编辑器"面板

在 Audition 2022 工作界面的工具栏中单击"多轨"按钮后，即可查看"多轨"合成状态下的"编辑器"面板，如图 2-17 所示。

图 2-17　"多轨"合成状态下的"编辑器"面板

▶ **专家指点**

除了上述方法外，还可以切换编辑器模式，在"视图"菜单下，选择"波形编辑器"命令，可以快速切换至波形编辑器；选择"多轨编辑器"命令，可以快速切换至多轨编辑器。

2.2　新建音频文件

Audition 2022 软件中的项目文件是 *.sesx 格式，它用来存放制作音乐所需要的必要信息。Audition 2022 软件包含 3 种项目文件的新建操作，如新建空白音频文件、新建多轨混音文件等。本节主要介绍各种项目文件的新建方法。

2.2.1　单轨音频：新建空白音频文件

当用户需要在 Audition 2022 软件中录制新的声音、歌曲，合成多段 MP3 音频文件时，就需要新建空白音频文件。下面将为大家介绍通过"音频文件"命令新建空白单轨音频文件的方法。

STEP 01 进入 Audition 2022 工作界面，在菜单栏中执行"文件"|"新建"|"音频文件"命令，如图 2-18 所示。

图 2-18　执行"音频文件"命令

STEP 02 弹出"新建音频文件"对话框，在"文件名"文本框中输入音频文件的名称，如图 2-19 所示。

图 2-19　输入音频文件的名称

STEP 03 ❶单击"采样率"下拉列表框右侧的下拉按钮；❷在弹出的下拉列表中可以选择音频的采样率类型，如图 2-20 所示。

STEP 04 ❶单击"声道"下拉列表框右侧的下拉按钮；❷在弹出的下拉列表中可以选择声道的类型，包括 5.1、单声道、立体声等，如图 2-21 所示。

STEP 05 单击"确定"按钮，即可新建空白单轨音频文件，在编辑器中可以查看新建的空白单轨音频文件的效果，如图 2-22 所示。

图 2-20　选择音频的采样率类型

图 2-21　选择声道的类型

图 2-22　新建的空白单轨音频文件的效果

▶ **专家指点**

在 Audition 2022 工作界面中，按 Ctrl+Shift+N 组合键，也可以新建空白音频文件。

2.2.2　多轨音频：新建多轨混音文件

多轨混音文件是指包含多条轨道的音乐项目文件，其中包括视频轨道、单声道轨道、立体声轨道及 5.1 轨道等。在这些轨道中可以导入视频文件和不同的声音文件，使用户制作出符合自身需要的音乐或影片项目。下面介绍新建多轨混音文件的操作方法。

STEP 01 进入 Audition 2022 工作界面，切换到"文件"面板，❶单击"新建文件"按钮 ；❷在弹出的下拉菜单中选择"新建多轨会话"命令，如图 2-23 所示。

图 2-23　选择"新建多轨会话"命令

STEP 02 弹出"新建多轨会话"对话框，❶在"会话名称"文本框中输入多轨会话项目的文件名称；❷单击"文件夹位置"下拉列表框右侧的"浏览"按钮，如图 2-24 所示。

图 2-24　"新建多轨会话"对话框

STEP 03 弹出"选择目标文件夹"对话框，❶设置多轨文件的保存位置；❷单击"选择文件夹"按钮，

如图 2-25 所示。

图 2-25　"选择目标文件夹"对话框

STEP 04 返回"新建多轨会话"对话框，此时，❶在"文件夹位置"下拉列表框中显示了刚设置的文件保存位置；❷单击"确定"按钮，如图 2-26 所示。

图 2-26　设置文件保存位置

STEP 05 执行操作后，即可新建多轨混音文件，效果如图 2-27 所示。

图 2-27　新建的多轨混音文件

▶ 专家指点

在 Audition 2022 软件中，还可以通过以下 3 种方法新建多轨混音项目。

◉ 按 Ctrl+N 组合键。

◉ 执行菜单栏中的"文件"|"新建"|"多轨会话"命令。

◉ 在"文件"面板的空白位置处单击鼠标右键，在弹出的快捷菜单中选择"新建"|"多轨混音项目"命令。

2.3　音频文件的基本操作

在 Audition 2022 软件中，主要包括打开音频文件、保存音频文件、关闭音频文件及导入媒体文件等基础操作，下面进行详细介绍，希望读者可以熟练掌握。

2.3.1　打开音频文件

打开音频文件是指通过 Audition 2022 软件中的"打开文件"对话框，打开硬盘中已保存的音频或音乐文件，以方便对之前没有制作好的音乐进行修改。下面介绍打开音频文件的操作方法。

STEP 01 在"文件"面板的空白位置处单击鼠标右键，在弹出的快捷菜单中选择"打开"命令，如图 2-28 所示。

STEP 02 弹出"打开文件"对话框，❶选择需要打开的音频文件；❷单击"打开"按钮，如图 2-29 所示。

图 2-28　选择"打开"命令

图 2-29　单击"打开"按钮

STEP 03 执行操作后，即可打开选择的音频文件，在"编辑器"面板中可以查看打开的音频文件，如图 2-30 所示。

图 2-30　查看打开的音频文件

2.3.2 保存音频文件

通过Audition 2022中的"保存"命令，可以将制作好的音频文件或录制完成的语音旁白保存为不同的音频格式，包括MP3格式、WAV格式、WMA格式等，以方便下次使用。下面介绍保存音频文件的操作方法。

STEP 01 在 Audition 2022 工作界面中按 Ctrl+Shift+N 组合键，新建一个空白音频文件，如图 2-31 所示。

图 2-31　新建一个空白音频文件

STEP 02 在新建的空白音频文件中，❶单击编辑器下方的红色"录制"按钮　；❷录制一段音频，并显示音频的音波，如图 2-32 所示。

图 2-32　录制一段音频

STEP 03 在菜单栏中执行"文件"|"保存"命令，弹出"另存为"对话框，在"文件名"文本框中输入音频保存的名称，如图 2-33 所示。

图 2-33　输入音频保存的名称

STEP 04 单击"位置"下拉列表框右侧的"浏览"按钮，弹出"另存为"对话框，❶设置音频文件的保存位置；❷单击"保存"按钮，如图 2-34 所示。

图 2-34　单击"保存"按钮

STEP 05 返回上一个"另存为"对话框，❶单击"格式"下拉列表框右侧的下拉按钮　；❷在弹出的下拉列表中选择"MP3 音频"选项，表示保存的格式为 MP3 格式，如图 2-35 所示。

图 2-35　选择"MP3 音频"选项

STEP 06 单击"确定"按钮，即可保存音频文件。在磁盘的相应位置可以查看刚保存的语音旁白文

件，如图 2-36 所示。

图 2-36　查看刚保存的语音旁白文件

2.3.3　关闭音频文件

当用户运用 Audition 2022 编辑完音频后，为了节约系统内存空间，提高系统运行速度，此时可以关闭暂时不需要使用的音频项目文件。下面介绍关闭音频文件的操作方法。

STEP 01 在"文件"面板中选择不再使用的音频项目文件，如图 2-37 所示。

图 2-37　选择不再使用的音频项目文件

STEP 02 单击鼠标右键，弹出快捷菜单，选择"关闭所选文件"命令，如图 2-38 所示。

图 2-38　选择"关闭所选文件"命令

▶ 专家指点

如果要关闭 Audition 2022 软件中打开的所有音频项目文件，可以选择"全部关闭"命令，实现一键关闭所有音频项目的操作。

STEP 03 执行操作后，即可关闭所选的音频文件，效果如图 2-39 所示。

图 2-39　所选的音频文件已关闭

2.3.4　导入媒体文件

Audition 2022 软件中，通过"导入文件"按钮，可以将视频导入到"文件"面板中，并可在"编辑器"面板中查看视频中的音频文件，下面介绍具体的操作方法。

STEP 01 在"文件"面板中单击"导入文件"按钮，如图 2-40 所示。

图 2-40　单击"导入文件"按钮

STEP 02 弹出"导入文件"对话框，选择要导入的视频，如图 2-41 所示。

STEP 03 单击"打开"按钮，即可在"文件"面板中导入视频，如图 2-42 所示。

图 2-41　选择要导入的视频

图 2-42　导入视频

STEP 04 ❶在"编辑器"面板中可以查看视频中的音频文件；❷在"视频"面板中可以查看视频画面，如图 2-43 所示。

图 2-43　查看音频文件和视频画面

第3章

显示：布局音乐工作界面

章前知识导读

　　通过了解 Audition 2022 软件的常用设置，用户可以更好地控制和使用 Audition 2022 软件。本章将详细介绍新建、删除与重置工作区，显示与隐藏音频面板及设置软件系统属性的操作方法。

新手重点索引

▶ 新建、删除与重置工作区　　　　▶ 显示与隐藏音频面板

▶ 设置软件系统属性

效果图片欣赏

3.1 新建、删除与重置工作区

在 Audition 2022 软件中，熟练掌握工作区的新建、删除与重置操作，可以提高用户处理音频的效率。另外，在软件中还提供了多种已经设定好的工作区，用户可以根据自己处理的音频类型，选择适合的工作区场景。

3.1.1 新建工作区：值得拥有这样的个性化工作区

在 Audition 2022 软件中，如果软件提供的工作区无法满足用户的需求，那么用户就可以新建工作区。下面介绍新建工作区的操作方法。

STEP 01 按 Ctrl+O 组合键，打开一段音频素材，如图 3-1 所示。

图 3-1　打开一段音频素材

STEP 02 在菜单栏中执行"窗口"|"工作区"|"另存为新工作区"命令，打开"新建工作区"对话框，如图 3-2 所示。

STEP 03 ❶在"名称"文本框中输入新工作区的名称；❷设置完成后单击"确定"按钮，如图 3-3 所示。

图 3-2　"新建工作区"对话框

图 3-3　设置新建工作区的名称

STEP 04 执行操作后，即可新建工作区，❶执行"窗口"|"工作区"命令；❷在弹出的子菜单中显示了刚创建的新工作区，如图 3-4 所示。

图 3-4　显示了刚创建的新工作区

▶ 专家指点

除了上述方法可以打开"新建工作区"对话框外，用户还可以在"窗口"菜单下依次按 W 键、N 键，快速地新建工作区。

3.1.2　删除工作区：对不需要的工作区进行删除

在 Audition 2022 软件中，对于多余的工作区可以将其删除。下面介绍删除工作区的操作方法。

STEP 01 在菜单栏中执行"窗口"|"工作区"|"编辑工作区"命令，弹出"编辑工作区"对话框，在"栏"卷展栏中选择"混音处理"选项，如图 3-5 所示。

STEP 02 单击"删除"按钮，即可删除选择的工作区，如图 3-6 所示。

图 3-5　选择"混音处理"选项

图 3-6　单击"删除"按钮

STEP 03 单击"确定"按钮，退出"编辑工作区"对话框，在"工作区"子菜单中，刚才删除的工作区已不存在，如图 3-7 所示。

图 3-7　刚才删除的工作区已不存在

3.1.3　重置工作区：还原工作区至初始状态

在 Audition 2022 软件中，对当前工作区进行调整后，会改变初始的工作区布局，如果需要回到初始的工作区布局状态，可以使用软件提供的"重置为已保存的布局"命令，对工作区进行初始化操作。

重置工作区的方法很简单，只需在菜单栏中执行"窗口"|"工作区"命令，在弹出的子菜单中执行"重置为已保存的布局"命令，如图 3-8 所示，即可对工作区进行重置操作，还原至工作区初始状态。

图 3-8　执行"重置为已保存的布局"命令

3.2 显示与隐藏音频面板

Audition 2022 中包含很多面板，其作用是执行相应的命令和编辑各种音频素材。在"窗口"菜单中选择相应的命令，可以对面板进行打开与关闭操作。本节主要介绍管理音频面板的操作方法。

3.2.1 显示与隐藏"编辑器"面板

在 Audition 2022 软件中，"编辑器"面板是用来编辑与管理音乐的主要场所，任何对音乐的编辑操作都需要在这里完成。如果用户不小心将"编辑器"面板关闭了，此时可以通过以下方法将其打开。

STEP 01 按 Ctrl+O 组合键，打开一段音频素材，此时发现"编辑器"面板不小心被关闭了。"编辑器"面板被关闭后的软件界面如图 3-9 所示。

图 3-9 "编辑器"面板被关闭后的软件界面

STEP 02 在菜单栏中执行"窗口"|"编辑器"命令，如图 3-10 所示。

图 3-10 执行"编辑器"命令

STEP 03 执行操作后，即可显示"编辑器"面板，其中显示了刚打开的音频素材，如图 3-11 所示。再次执行"窗口"|"编辑器"命令，即可隐藏"编辑器"面板。

> ▶ **专家指点**
>
> 除了上述方法可以显示或隐藏"编辑器"面板外，用户还可以按 Alt+1 组合键，对"编辑器"面板执行快速显示与隐藏操作。

图 3-11　显示了刚打开的音频素材

3.2.2　显示与隐藏"频率分析"面板

在"频率分析"面板中可以对当前音频文件的频率进行分析操作。下面介绍显示与隐藏"频率分析"面板的操作方法。

STEP 01 按 Ctrl+O 组合键，打开一段音频素材，在菜单栏中执行"窗口"|"频率分析"命令，如图 3-12 所示。

图 3-13　单击"扫描"按钮

图 3-12　执行"频率分析"命令

STEP 02 执行操作后，即可打开"频率分析"面板，单击面板下方的"扫描"按钮，开始扫描当前音频文件的频率，如图 3-13 所示。

STEP 03 稍等片刻，即可显示扫描结果，如图 3-14 所示。再次执行"窗口"|"频率分析"命令，即可隐藏该面板。

图 3-14　显示扫描结果

3.3　设置软件系统属性

在编辑和处理音频之前，用户首先需要优化音频的制作环境，设置软件的系统属性，以得到更好的音乐效果。在"首选项"对话框中，用户可以对软件的常规属性、外观设置、音频声道映射、音频硬件等选项进行设置。

3.3.1　常规属性：设置淡化、频谱及鼠标滚轮

在"常规"选项设置界面中，用户可以根据需要设置软件的"默认淡化曲线类型""编辑器面板关联点击""频谱圆形笔点击"等属性，如图 3-15 所示。

图 3-15　"常规"选项设置界面

在"常规"选项设置界面中，各主要选项的含义如下。

❶ "缩放因数（时间）"选项：在该选项右侧的百分比数值框中输入相应的数值后，可以设置缩放系统的时间属性。

❷ "允许相关敏感度声道编辑"复选框：勾选该复选框，可以对声道进行编辑操作。

❸ "仅显示所选区范围的 HUD"复选框：勾选该复选框，在编辑音频文件时，仅显示选中范围的 HUD。

❹ "同步波形编辑器中文件的选区、缩放级别、播放指示器"复选框：勾选该复选框，可以在波形编辑器中跨文件同步选区。

❺ "线性 / 对数"单选按钮：选中该单选按钮，可以设置音频默认的淡化曲线类型为线性 / 对数。

❻ "余弦（S 曲线）"单选按钮：选中该单选按钮，可以设置音频默认的淡化曲线类型为余弦（S 曲线）。

❼ "扩展选区（按住 Ctrl 键可显示上下文菜单）"单选按钮：选中该单选按钮，可以使用软件的扩展功能选项。

❽ "鼠标按下，创建一个圆形选区"单选按钮：选中该单选按钮，在使用频谱时，鼠标按下时将创建一个圆形选区。

❾ "鼠标下移放置在播放指示器上（按住可创建圆形选区）"单选按钮：选中该单选按钮，在使用频谱时，鼠标下移时将放置在播放指示器上。

设置软件常规属性的方法很简单,用户只需在菜单栏中执行"编辑"|"首选项"|"常规"命令,如图3-16所示。

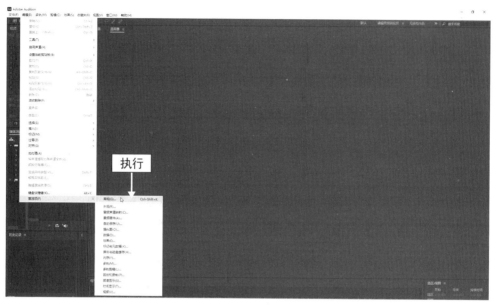

图 3-16　执行"常规"命令

弹出"首选项"对话框,在"常规"选项设置界面中,❶勾选"允许相关敏感度声道编辑"复选框;❷在"默认淡化曲线类型"选项组中选中"余弦(S曲线)"单选按钮;❸在"编辑器面板关联点击"选项组中选中"扩展选区(按住 Ctrl 键可显示上下文菜单)"单选按钮;❹单击"确定"按钮,如图3-17所示,即完成软件常规属性的设置。

图 3-17　常规属性的设置

▶ 专家指点

除了上述方法可以弹出"首选项"对话框外,用户还可以按 Ctrl+Shift+K 组合键,快速打开"首选项"对话框。

3.3.2　外观设置：想要深界面还是浅界面，你来定

在"外观"选项设置界面中，用户可以设置 Audition 2022 工作界面的外观颜色等属性，共包括 16 种不同的外观预设样式，还可以单独设置编辑器面板的颜色，以及多轨中的音轨颜色属性等，如图 3-18 所示，以设计出符合用户视觉效果的工作界面外观。

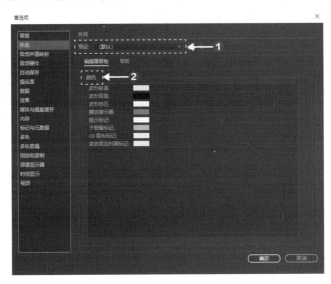

图 3-18　"外观"选项设置界面

在"外观"选项设置界面中，各主要选项的含义如下。

❶ "预设"下拉列表框：在该下拉列表框中，可以选择相应的预设工作空间。

❷ "颜色"选项组：在该选项组中，可以设置工作界面各组成部分的颜色。

下面介绍调整 Audition 2022 工作界面外观样式的操作方法。

STEP 01 ❶在菜单栏中执行"编辑"|"首选项"|"外观"命令，弹出"首选项"对话框；❷在"外观"选项设置界面中单击"预设"下拉列表框右侧的下三角按钮；❸在弹出的下拉列表中选择"北极冰冻"选项，如图 3-19 所示。

图 3-19　"首选项"对话框

STEP 02 设置完成后单击"确定"按钮，返回 Audition 2022 工作界面，即可查看更改 Audition 2022 工作界面外观颜色后的效果，此时工作界面颜色变成了灰色，如图 3-20 所示。

图 3-20　更改工作界面外观颜色后的效果

3.3.3　音频声道映射：设置立体声输入与输出声道

音频声道映射可以设置音频中出现这些声道的音轨类型和数量，可以确定它们在主音轨中的目标声道，以此确定它们在最终输出成文件时播放出来的目标声道。

当用户正在编辑的音频包含多种输入和输出声道时，需要设置此音频的输入声道类型及顺序，以及输出声道的类型等。当用户在"编辑器"面板中查看已重新映射源声道的音频时，轨道会按升序显示，其关联的源声道由映射决定。下面介绍设置音频声道映射顺序的操作方法。

STEP 01 在菜单栏中执行"编辑"|"首选项"|"音频声道映射"命令，弹出"首选项"对话框，在"音频声道映射"选项设置界面中，❶单击"默认立体声输入"选项组下方右侧的三角形按钮；❷在弹出的下拉列表中选择相应的立体声输入设备，如图 3-21 所示。

图 3-21　选择相应的立体声输入设备

STEP 02 ❶单击"输出"选项组下方右侧的三角形按钮；❷在弹出的下拉列表中选择相应的立体声输出设备，如图 3-22 所示；❸设置完成后，单击"确定"按钮即可。

图 3-22　选择相应的立体声输出设备

▶ 专家指点

除了上述方法可以进入"音频声道映射"选项设置界面外，用户还可以在"编辑"菜单下依次按 F 键、C 键。

3.3.4　音频硬件：你的软件录不了声音？看这里

在"首选项"对话框的"音频硬件"选项设置界面中，用户可以根据需要设置音频的硬件属性，以及音频的采样率等参数，如图 3-23 所示。

图 3-23　"音频硬件"选项设置界面

在"音频硬件"选项设置界面中，各主要选项的含义如下。

❶ "设备类型"下拉列表框：在该下拉列表框中，可以设置音频的设备类型。

❷ "默认输入"下拉列表框：在该下拉列表框中，可以设置音频的默认输入设备。

❸ "默认输出"下拉列表框：在该下拉列表框中，可以设置音频的默认输出设备。

❹ "时钟"下拉列表框：在该下拉列表框中，可以设置音频的默认时钟设备。

❺ "等待时间"下拉列表框：在该下拉列表框中，可以设置音频的等待时间。

❻ "采样率"文本框：在该文本框中，可以设置音频的采样率参数。

在菜单栏中执行"编辑"|"首选项"|"音频硬件"命令，弹出"首选项"对话框，在"音频硬件"选项设置界面中，❶单击"默认输入"下拉列表框右侧的下拉按钮；❷在弹出的下拉列表中选择正确的麦克风硬件设备，如图 3-24 所示；❸单击"确定"按钮即可完成音频输入设备的设置。

图 3-24　选择正确的麦克风硬件设备

▶ 专家指点

　　在 Audition 2022 工作界面中编辑音频时，有时用户播放编辑后的音频素材，耳机或音响中却听不到任何声音，这是因为用户的音频硬件设备没有选择正确，只需调试几次，选择正确的音频硬件设备，即可听到播放的声音。

第4章

视图：调整音乐编辑模式

章前知识导读

在 Audition 2022 工作界面中处理音频文件前，用户还需要熟练掌握有关音乐视图的基本操作，这样才能对音频文件进行更好的编辑。本章主要介绍应用音乐编辑模式、调整声音音量大小、设置声道的开关及定位时间线的位置等内容。

新手重点索引

- ▶ 应用音乐编辑模式
- ▶ 设置声道的开关
- ▶ 调整声音音量大小
- ▶ 定位时间线的位置

效果图片欣赏

4.1 应用音乐编辑模式

Audition 2022 软件中包括两种音频编辑器状态，即波形编辑状态与多轨合成编辑状态；还包括两种音乐频谱显示方式，即频谱频率显示和频谱音调显示。本节主要介绍应用音乐编辑模式的操作方法。

4.1.1 单轨模式：编辑单轨音乐的主要场所

在 Audition 2022 软件中，波形编辑器主要是针对单轨音乐进行编辑的场所，其只能编辑单个音频文件，不能进行音乐的混音处理。下面介绍应用单轨模式的操作方法。

STEP 01 按 Ctrl+O 组合键，打开一段音频素材，在工具栏中单击"波形"按钮 🔳，如图 4-1 所示。

图 4-1 单击"波形"按钮

STEP 02 执行操作后，即可进入波形编辑器状态，在其中可以查看音频文件的音波效果。在合适的位置按住鼠标左键的同时向右拖曳至音频最末端，❶选择后段音频素材；❷单击鼠标右键，在弹出的快捷菜单中选择"静音"命令，如图 4-2 所示。

图 4-2 选择"静音"命令

STEP 03 执行操作后，即可将后段音频素材调为静音状态，此时看不到任何的音波显示，效果如图 4-3 所示。

图 4-3　将后段音频素材调为静音后的效果

4.1.2　多轨模式：制作歌曲混音的主要界面

当用户需要处理混音文件时，就需要使用多轨编辑器，这是编辑多轨混音的主要模式。在多轨编辑器下，用户还可以导入视频文件，制作微电影音效等。下面介绍切换至多轨编辑器的操作方法。

STEP 01 按 Ctrl+O 组合键，打开一段音频素材，如图 4-4 所示。

图 4-4　打开一段音频素材

STEP 02 在工具栏中单击"多轨"按钮 ▦，如图 4-5 所示。

图 4-5　单击"多轨"按钮

STEP 03 弹出"新建多轨会话"对话框，❶设置相应的"会话名称"和"文件夹位置"；❷单击"确定"按钮，如图 4-6 所示。

图 4-6　"新建多轨会话"对话框

STEP 04 执行操作后，即可进入多轨编辑器，此时编辑器中的项目文件是空白的，如图 4-7 所示。

图 4-7　空白的项目文件

STEP 05 在"文件"面板中选择 4.1.2.mp3 音频文件，将其拖曳至多轨编辑器的轨道 1 中，如图 4-8 所示，即可对音频文件进行混音、剪辑、合成处理。

图 4-8　将音频文件拖曳至多轨编辑器的轨道 1 中

4.1.3　频谱模式：分析音频片段中的咔嗒声

单击"显示频谱频率显示器"按钮 ，可以进入频谱频率模式，在该模式中可以将音频分辨率显示为 256 频段的频谱显示，还可以查看音频中的咔嗒声，一般显示为明亮的垂直条带，在显示器中从上向下延伸。下面介绍进入频谱频率显示模式的操作方法。

STEP 01 按 Ctrl+O 组合键，打开一段音频素材，在工具栏中单击"显示频谱频率显示器"按钮 ，如图 4-9 所示。

图 4-9　单击"显示频谱频率显示器"按钮

STEP 02 执行操作后，即可切换到频谱频率显示状态，在其中可查看音频文件的频谱频率信息，如图 4-10 所示。

图 4-10　查看音频文件的频谱频率信息

4.1.4 音高模式：随时监听，调整声音音调

在频谱音调显示模式下，声音中的基音用蓝色的线表示，并用由黄色到红色的渐变颜色显示泛音，被校正后的声音音调用绿色的线表示。下面介绍进入频谱音调显示模式的操作方法。

STEP 01 按Ctrl+O组合键，打开一段音频素材，在工具栏中单击"显示频谱音调显示器"按钮 ，如图4-11所示。

图4-11 单击"显示频谱音调显示器"按钮

STEP 02 执行操作后，即可进入频谱音调显示状态，在其中可查看音频文件的频谱音调信息，如图4-12所示。

图4-12 查看音频文件的频谱音调信息

|4.2 调整声音音量大小

在Audition 2022软件中，用户可以根据需要调整声音音量的大小，使整段声音与背景音乐的音量更加协调，在进行混音编辑时经常会用到此操作。本节主要介绍放大与调小声音音量的操作方法。

4.2.1　放大声音：放大录制的语音旁白声音

当用户觉得录制的语音旁白或音乐的音量过小时，可以在"编辑器"面板中单击"放大（振幅）"按钮来放大音乐的声音，得到需要的声音音量效果。下面介绍放大音乐声音的操作方法。

STEP 01 按 Ctrl+O 组合键，打开一段音频素材，如图 4-13 所示。

图 4-13　打开一段音频素材

STEP 02 ❶在"编辑器"面板的右下方单击"放大（振幅）"按钮，❷即可放大音频的声音，此时音频轨道中的音波已被放大，如图 4-14 所示。

图 4-14　放大音频轨道中的音波

4.2.2 调小声音：调小喜欢的音乐声音

调小声音是指将音乐的声音音波调小，使音乐听起来比较舒缓。在"编辑器"面板的"调节振幅"数值框中，手动输入相应的参数值，即可精确地缩小音乐的声音。缩小音乐声音时，输入的数值以负数为主。下面介绍调小声音的操作方法。

STEP 01 按 Ctrl+O 组合键，打开一段音频素材，在"编辑器"面板的"调节振幅"数值框中输入 -10，如图 4-15 所示。

图 4-15　输入参数

STEP 02 输入完成后，按 Enter 键确认，即可调小音乐的声音，如图 4-16 所示。

图 4-16　调小音乐的声音

4.3　设置声道的开关

在 Audition 2022 工作界面中，声道分为左声道和右声道，用户可以根据需要关闭相应声道的声音。本节主要介绍关闭音频声道状态的操作方法。

4.3.1　关闭左声道：调节音乐右声道的音量大小

在"编辑器"面板中单击"切换声道启用状态：左侧"按钮，可以关闭与开启左声道的声音。下面介绍具体的操作方法。

STEP 01 按 Ctrl+O 组合键，打开一段音频素材，在"编辑器"面板右侧单击"切换声道启用状态：左侧"按钮，如图 4-17 所示。

图 4-17　单击"切换声道启用状态：左侧"按钮

STEP 02 执行操作后，即可关闭左声道的声音，此时左声道呈灰色显示，如图 4-18 所示。

图 4-18　关闭左声道的声音

STEP 03 在"调节振幅"按钮 ⊙ 上，❶按住鼠标左键并向下拖曳；❷调小右声道的音量大小，此时被关闭的左声道不受任何操作的影响，如图 4-19 所示。

图 4-19　调小右声道的音量大小

STEP 04 再次单击"切换声道启用状态：左侧"按钮 ⬛，即可开启左声道的声音，如图 4-20 所示，单击下方的"播放"按钮，可以试听调整音乐右声道音量后的声音效果。

图 4-20　单击"切换声道启用状态：左侧"按钮

4.3.2　关闭右声道：制作左声道的区间静音效果

在"编辑器"面板中单击"切换声道启用状态：右侧"按钮 ⬛，可以关闭与开启右声道的声音。下面介绍具体的操作方法。

STEP 01 按 Ctrl+O 组合键，打开一段音频素材，在"编辑器"面板右侧单击"切换声道启用状态：右侧"按钮 ⬛，如图 4-21 所示。

STEP 02 执行操作后，即可关闭右声道的声音，此时右声道呈灰色显示，如图 4-22 所示。

图 4-21 单击"切换声道启用状态：右侧"按钮

图 4-22 关闭右声道的声音

STEP 03 通过拖曳的方式选择左声道中的部分声音区间，如图 4-23 所示。

图 4-23 选择左声道中的部分声音区间

STEP 04 单击鼠标右键，弹出快捷菜单，选择"删除"命令，如图 4-24 所示。

图 4-24　选择"删除"命令

STEP 05 执行操作后，即可删除左声道中部分声音区间，呈静音显示。开启右声道，查看音波效果，如图 4-25 所示。

图 4-25　查看制作完成的音波效果

4.4　定位时间线的位置

在 Audition 2022 的编辑器中，如果用户需要编辑音频素材，就离不开时间线的应用。本节主要介绍定位时间线位置的操作方法。

4.4.1　鼠标定位：编辑音频文件前的必要操作

当用户需要对音乐区间进行编辑和处理时，就需要定位时间线的位置；当用户需要在时间线位置添加

标记时，也需要先定位时间线的位置。下面介绍在"编辑器"面板中，通过鼠标定位的方式来定位时间线位置的操作方法。

STEP 01 按 Ctrl+O 组合键，打开一段音频素材，将鼠标指针移至"编辑器"面板上方的标尺栏中 5.0 的位置处，如图 4-26 所示。

图 4-26　将鼠标指针移至相应位置

STEP 02 在 5.0 的位置处单击鼠标左键，即可定位时间线的位置，如图 4-27 所示。

图 4-27　定位时间线的位置

4.4.2　精准定位：确定音频文件的时间秒数

当用户需要对时间线进行精准定位时，就需要通过数值框来定位音乐的时间，该操作适合比较精准的音乐定位操作。下面介绍通过数值框精准定位时间线的操作方法。

STEP 01 按 Ctrl+O 组合键，打开一段音频素材，在"编辑器"面板的左下方数值框中，单击鼠标左键，使数值框呈可编辑状态，在其中输入 0:05.999，如图 4-28 所示。

图 4-28　在数值框中输入 0:05.999

STEP 02 输入完成后，按 Enter 键确认，即可通过数值框定位时间线的位置，如图 4-29 所示。

图 4-29　通过数值框定位时间线的位置

第5章

录音：录制单轨与多轨音乐

章前知识导读

　　录音是电脑音频制作最重要的环节，使用电脑软件进行录音具有成本低、音质好、噪声小、操作方便及持续时间长等特点。因此，在专业录音领域，电脑也成了新一代的超级"录音机"。本章主要介绍录制单轨与多轨音乐的操作方法。

新手重点索引

▶ 录制与编辑单轨音乐　　　　　▶ 录制与修复混合音乐

效果图片欣赏

|5.1 录制与编辑单轨音乐

在 Audition 2022 单轨编辑器中，用户可以对单个音频文件进行单独的录音操作。本节主要介绍在单轨编辑器中录音的操作方法。

5.1.1 高清录音：边唱边录自己的歌声

当用户想将自己的歌声录制下来或者作为背景音乐播放时，可以进行录音操作。下面介绍用麦克风边唱边录歌曲的操作方法。

STEP 01 在 Audition 2022 中，按 Ctrl+Shift+N 组合键，❶弹出"新建音频文件"对话框；❷设置"文件名"和"采样率"；❸单击"确定"按钮，如图 5-1 所示。

STEP 02 执行以上操作后，即可新建一个空白音频文件，将麦克风连接至电脑主机的输入接口中，在"编辑器"面板的下方单击"录制"按钮■，如图 5-2 所示。

图 5-1 单击"确定"按钮

图 5-2 单击"录制"按钮

STEP 03 执行操作后，用户就可以对着麦克风清唱歌曲了，在录音过程中，❶"编辑器"面板中将会显示录制的音乐音波；❷待歌曲清唱完成之后单击"停止"按钮■，如图 5-3 所示，即可停止音乐的录制操作。

图 5-3 单击"停止"按钮

5.1.2　穿插录音：重新录制唱得不好的几句歌词

如果用户觉得后半部分的音乐没有录好，需要重新录制，就可以将前半部分已经录好的音乐保存，然后再重新录制后半部分的音乐。下面介绍通过穿插录音录制歌曲后半部分音乐的操作方法。

STEP 01 进入 Audition 2022 工作界面，按 Ctrl+O 组合键，打开已经录好的歌曲文件，选择后半部分需要重新录制的音乐区间，如图 5-4 所示。

STEP 02 在选择的音乐区间上单击鼠标右键，弹出快捷菜单，选择"静音"命令，如图 5-5 所示。

图 5-4　选择后半部分需要重新录制的音乐区间

图 5-5　选择"静音"命令

STEP 03 执行操作后，即可将选中的音乐区间设置为静音，被设为静音后的音乐区间不会显示任何音波，❶将时间线定位到需要进行穿插录音的起始位置；❷单击"编辑器"面板下方的"录制"按钮■，如图 5-6 所示。

STEP 04 执行操作后，即可开始进行穿插录音操作，重新录制歌声，同时静音后的音乐区间显示录制的声音音波效果，等后半部分的歌曲清唱完成后，单击"停止"按钮■，即可停止音乐的录制操作，在"编辑器"面板中可以查看录制的音乐音波效果，如图 5-7 所示。

图 5-6　单击"录制"按钮

图 5-7　查看录制的音乐音波效果

5.2 录制与修复混合音乐

在本章前文，详细介绍了在单轨编辑器中录制声音的方法，而在本节中主要介绍录制与修复混合音乐的操作方法，希望用户可以熟练掌握本节内容。

5.2.1 多轨录音：跟着背景音乐录制唱歌的声音

当用户想录制某首歌曲时，可以跟着背景音乐录制唱歌的声音，这样容易把握歌曲的音调，不容易跑调。下面介绍跟着背景音乐录制唱歌的声音的操作方法。

STEP 01 新建一个名为 5.2.1.sesx 的多轨混音文件，在轨道 1 中插入背景音频文件，此文件为音乐伴奏，单击轨道 2 中的"录制准备"按钮 R，如图 5-8 所示。

图 5-8 单击"录制准备"按钮

STEP 02 此时"录制准备"按钮呈红色显示，单击"编辑器"面板下方的"录制"按钮 ，轨道 1 中的音乐会开始播放，与此同时，轨道 2 也会精确地同步开始录音，用户可以根据音乐伴奏清唱歌曲，录制完成后，单击"停止"按钮 ，即可在轨道 2 中显示录制的音乐音波，如图 5-9 所示。

图 5-9 在轨道 2 中显示录制的音乐音波

5.2.2 多轨录音：跟着伴奏录制两个人唱歌的声音

用户可以使用 Audition 2022 软件录制和爱人的情歌对唱声音，以表达彼此的爱恋。下面介绍跟着伴奏录制两个人唱歌的声音的操作方法。

STEP 01 新建一个名为 5.2.2.sesx 的多轨混音文件，在轨道 1 中插入背景音乐文件，在轨道 2 中单击"录制准备"按钮🅡，使其呈红色显示，如图 5-10 所示。

图 5-10　在轨道 2 中单击"录制准备"按钮

STEP 02 ❶单击"编辑器"面板下方的"录制"按钮⏺，轨道 1 中开始播放伴奏，轨道 2 中开始同步录制女歌声；❷待女歌声录制完成后单击"停止"按钮⏹；❸即可显示录制的女歌声音波文件，如图 5-11 所示。

图 5-11　显示录制的女歌声音波文件

STEP 03 在轨道 2 中再次单击"录制准备"按钮，取消女歌声的录制状态，在轨道 3 中单击"录制准备"按钮🅡，该轨道用于录制男歌声，此时该按钮呈红色显示，如图 5-12 所示。

STEP 04 将时间线移至相应位置，❶单击"编辑器"面板下方的"录制"按钮⏺，轨道 3 中开始录制男歌声；❷等男歌声录制完成后单击"停止"按钮⏹；❸即可查看录制的男歌声音波文件，如图 5-13 所示。

▶ **专家指点**

在 Audition 2022 工作界面中录制多轨声音时，用户还可以录制 3 个人甚至多个人的声音合唱效果，操作方法与录制两个人唱歌的方法一样，只要在需要录制歌声的轨道上单击"录制准备"按钮🅡，使其呈红色显示，即可录制相应轨道中不同的歌声。

图 5-12　单击轨道 3 中的"录制准备"按钮

图 5-13　查看录制的男歌声音波文件

5.2.3　多轨录音：为录制的视频画面配唱歌的声音

当用户需要制作一段声情并茂的视频媒体文件时，就需要为视频画面配音，然后将视频与音频通过视频剪辑软件进行合成输出即可。下面介绍为录制的视频画面配唱歌的声音的操作方法。

STEP 01 按 Ctrl+N 组合键，新建一个多轨项目文件，在"文件"面板中单击"导入文件"按钮 ，如图 5-14 所示。

STEP 02 弹出"导入文件"对话框，选择需要导入的视频，如图 5-15 所示。

STEP 03 单击"打开"按钮，将视频导入到"文件"面板中，如图 5-16 所示。

STEP 04 在"文件"面板中选择导入的视频文件，按住鼠标左键并拖曳，将其添加至多轨编辑器中，此时显示一条名为"视频引用"的轨道，如图 5-17 所示。

STEP 05 在菜单栏中执行"窗口"|"视频"命令，如图 5-18 所示。

STEP 06 执行操作后，即可打开"视频"面板，在其中可以预览视频画面，如图 5-19 所示。

图 5-14 单击"导入文件"按钮

图 5-15 选择需要导入的视频

图 5-16 导入视频文件

图 5-17 显示一条名为"视频引用"的轨道

图 5-18 执行"视频"命令

图 5-19 预览视频画面

STEP 07 在轨道 1 中单击"录制准备"按钮 █，启用轨道录制功能，如图 5-20 所示。

图 5-20　单击"录制准备"按钮

STEP 08 ❶单击"编辑器"面板下方的"录制"按钮 █，即可开始录制声音，在录制过程中，用户可以一边观看"视频"面板中的视频画面，一边唱出对应的歌曲；❷待歌曲录制完成后单击"停止"按钮 █；❸在轨道 1 中可以查看录制的声音音波效果，如图 5-21 所示。

图 5-21　查看录制的声音音波效果

5.2.4　多轨录音：录制小视频中的背景音乐与声音

　　网络中无声的小视频画面往往并不具有吸引力，用户可以为小视频添加背景音乐与声音，这种声画俱佳的视频阅读量和点赞率会更高。下面介绍录制小视频中的背景音乐与声音的操作方法。

STEP 01 按 Ctrl+N 组合键，新建一个多轨项目文件，在"文件"面板中单击"导入文件"按钮 █，弹出"导入文件"对话框，选择需要导入的小视频文件，单击"打开"按钮，将视频导入到"文件"面板中，并将导入的小视频文件添加至右侧的"视频引用"轨道中，如图 5-22 所示。

STEP 02 执行"窗口"|"视频"命令，打开"视频"面板，在其中可以预览录制的小视频画面，如图 5-23 所示。

STEP 03 在"文件"面板中，通过"导入文件"按钮导入一段音频文件，如图 5-24 所示。

STEP 04 将上一步中导入的音频文件拖曳至"轨道 1"的右侧，为小视频添加背景音乐，如图 5-25 所示。

图 5-22 将导入的文件添加至"视频引用"轨道中

图 5-23 预览录制的小视频画面

图 5-24 导入音频文件

图 5-25 为小视频添加背景音乐

STEP 05 执行操作后，轨道 1 中的文件即为背景音乐，单击轨道 2 中的"录制准备"按钮■，如图 5-26 所示。

图 5-26 单击"录制准备"按钮

STEP 06 此时"录制准备"按钮呈红色显示，❶单击"编辑器"面板下方的"录制"按钮■，用户可以一边观看"视频"面板中的小视频播放画面，听着轨道 1 中的背景音乐声音，一边根据背景音乐为小视频录制歌曲，或者录制语音旁白，与此同时，轨道 2 也会精确地同步开始录音，并且轨道中会显示录制进度；❷录制完成后，单击"停止"按钮■，如图 5-27 所示，即可在轨道 2 中显示录制的音乐音波，完成小视频中背景音乐与声音的录制操作。

图 5-27　单击"停止"按钮

5.2.5　多轨录音：继续录之前没有录完的歌声

如果用户第 1 天没有录完歌曲，第 2 天就可以继续录之前未录完的歌曲部分。下面介绍在 Audition 2022 软件中继续录音的操作方法。

STEP 01 按 Ctrl+O 组合键，打开一个项目文件，在轨道 1 中，❶将时间线定位到需要开始录制歌曲的位置；❷单击"录制准备"按钮■，准备录音，如图 5-28 所示。

图 5-28　单击"录制准备"按钮

STEP 02 ❶单击"编辑器"面板下方的"录制"按钮■，开始录制音乐；❷等音乐录制完成后单击"停止"按钮■；❸即可完成音乐的录制操作，如图 5-29 所示。

图 5-29　完成音乐的录制操作

5.2.6　多轨录音：修复混合音乐中唱错的部分

用户制作多轨混合音乐时，如果某个区间中的背景音乐或声音无法达到用户的要求，此时用户可以对

相应区间内的音乐
进行重新录制操作。
下面介绍修复混合
音乐中唱错的部分
的操作方法。

STEP 01　按 Ctrl+O
组合键，打开一个
项目文件，如图 5-30
所示。

图 5-30　打开一个项目文件

STEP 02　运用时间
选择工具在轨道 2
中选择需要穿插录
音的部分，如图 5-31
所示。

图 5-31　选择需要穿插录音的部分

STEP 03 ❶单击轨道 2 中的"录制准备"按钮▣，使其呈红色显示；❷单击"录制"按钮▣，开始重新录制音乐，修复唱错的部分；❸等歌曲录制完成后单击"停止"按钮▣，停止录音；❹在轨道 2 的时间选区中可以查看重新录制的歌曲的音波效果，如图 5-32 所示。

图 5-32　查看重新录制的歌曲的音波效果

第6章

编辑：选择与编辑音频文件

章前知识导读

　　Audition 2022 软件向用户提供了非常强大的音乐编辑功能，对音频素材进行适当的编辑操作，可以使音乐的音质更加完美。用户在编辑音频素材之前，首先需要选择相应的音频片段。本章主要介绍选择与编辑音频文件的操作方法。

新手重点索引

▶ 通过命令选择音频文件

▶ 通过工具选择与编辑音频文件

效果图片欣赏

6.1 通过命令选择音频文件

在 Audition 2022 中，可以进行全选音频、选中轨道以及清除选区等操作。本节主要介绍通过命令选择音频文件的操作方法。

6.1.1 全选音频：选择混音项目内的所有声音

在 Audition 2022 工作界面中，如果用户需要对整个项目中的所有音频文件进行编辑操作，此时就需要全选音频文件。下面介绍选择混音项目内的所有声音的操作方法。

STEP 01 按 Ctrl+O 组合键，打开一个项目文件，如图 6-1 所示。

图 6-1　打开一个项目文件

STEP 02 在菜单栏中执行"编辑"|"选择"|"全选"命令，如图 6-2 所示。

图 6-2　执行"全选"命令

STEP 03 执行操作后，即可全选整个混音项目中的所有音频文件，被选中的音频片段呈高亮显示，如图 6-3 所示。

图 6-3　全选整个混音文件

▶ 专家指点

在 Audition 2022 工作界面中，按 Ctrl+A 组合键，也可以全选所有音频片段。

6.1.2　选中轨道：全选当前轨道内的所有音乐

当用户需要对某一条音轨内的所有音频片段进行统一编辑、处理、管理时，就需要选中整条音轨内的所有音频片段，该功能在制作大型音乐项目时非常实用。下面介绍全选当前轨道内的所有音频片段的操作方法。

STEP 01 按 Ctrl+O 组合键，打开一个项目文件，选择轨道 2，如图 6-4 所示。

图 6-4　选择轨道 2

STEP 02 在菜单栏中执行"编辑"|"选择"|"所选轨道内的所有剪辑"命令，执行操作后，即可选择轨道 2 中的所有素材文件，如图 6-5 所示。

图 6-5　选择轨道 2 中的所有素材文件

6.1.3　清除选区：清除音乐中时间段的选择

用户对当前混音视图编辑完成后，可以取消视图时间区域的选择操作，以方便对音频素材进行其他后期处理。下面介绍在混音项目中清除时间选区的操作方法。

STEP 01 按 Ctrl+O 组合键，打开一个项目文件，如图 6-6 所示。

图 6-6　打开一个项目文件

STEP 02 在菜单栏中执行"编辑"|"选择"|"清除时间选区"命令，执行操作后，即可清除音乐项目中时间区域的选择操作，如图 6-7 所示。

图 6-7　清除音乐项目中时间区域的选择操作

6.2 通过工具选择与编辑音频文件

Audition 2022 提供了移动工具、滑动工具及时间选择工具用来选择音乐片段。本节主要介绍运用工具选择音频文件并进行编辑的操作方法。

6.2.1 移动工具：将语音移至背景音频文件合适位置

在进行混音编辑时，如果用户对当前音频的播放位置不满意，此时可以移动音频素材，将其调至合适的位置。下面介绍移动音频文件的操作方法。

STEP 01 按 Ctrl+O 组合键，打开一个项目文件，如图 6-8 所示。

图 6-8 打开一个项目文件

STEP 02 在工具栏中选择移动工具，如图 6-9 所示。

图 6-9 选择移动工具

STEP 03 在轨道 1 的第 1 段音频素材上单击，选择该素材，此时该素材呈高亮显示，如图 6-10 所示。

图 6-10 选择第 1 段音频素材

STEP 04 在选择的音频素材上按住鼠标左键，将其拖曳至轨道 2 中的合适位置，即可移动第 1 段音频素材，如图 6-11 所示。

图 6-11　移动第 1 段音频素材

STEP 05 完成第 1 段音频素材的移动操作后，选择轨道 1 中剩下的音频片段，此时该音频片段呈高亮显示，表示已经被选中，如图 6-12 所示。

图 6-12　选择轨道 1 中剩下的音频片段

STEP 06 在选择的音频片段上按住鼠标左键并向前进行移动，将音频片段移至轨道的最开始位置，如图 6-13 所示，即完成音频素材的移动操作。

图 6-13　将音频片段移至轨道的最开始位置

6.2.2　滑动工具：指定播放整首歌曲的低音部分

当用户不需要显示整段音乐，只需要在规定的时间内显示相应的音乐内容时，可以使用滑动工具移动音乐文件的播放内容。下面介绍运用滑动工具移动音乐内容的操作方法。

STEP 01 按 Ctrl+O 组合键，打开一个项目文件，如图 6-14 所示。

图 6-14　打开一个项目文件

STEP 02 在工具栏中选择滑动工具 ，如图 6-15 所示。

图 6-15　选择滑动工具

STEP 03 将鼠标指针移至音频素材上，此时鼠标指针呈 形状，如图 6-16 所示。

图 6-16　将鼠标指针移至音频素材上

STEP 04 按住鼠标左键并向左拖曳，将隐藏的音乐低音部分凸显出来，此时音乐文件的音波有所变化，如图 6-17 所示，至此，即完成使用滑动工具移动音乐内容的操作。

图 6-17　使用滑动工具移动音乐内容

6.2.3　时间选择工具：选择歌曲中自己最喜欢的歌声

当用户对某首歌曲中的某一段歌声感兴趣，想保存在手机中方便以后收听时，可以通过时间选择工具选择相应的音乐区间，对其进行选区保存即可。另外，如果用户想将某一段音乐调为静音，此时也需要通过时间选择工具选择相应的音乐区间后再进行设置。下面介绍通过时间选择工具选择歌曲片段并进行保存的操作方法。

STEP 01 在"编辑器"面板中导入一段音频素材，并将其打开，如图 6-18 所示。

图 6-18　打开一段音频素材

STEP 02 在工具栏中选择"时间选择工具"■选项，如图 6-19 所示。

图 6-19　选择"时间选择工具"选项

STEP 03 将鼠标指针移至音频轨道中的合适位置，按住鼠标左键并向右拖曳，即可选择音乐中的结尾部分，如图 6-20 所示。

图 6-20　选择音乐中的结尾部分

STEP 04 在选择的音频片段上单击鼠标右键，弹出快捷菜单，执行"存储选区为"命令，如图 6-21 所示。

图 6-21　执行"存储选区为"命令

STEP 05 ❶打开"选区另存为"对话框；❷设置音乐存储的文件名、位置、格式等；❸设置完成后单击"确定"按钮，如图 6-22 所示，即可将歌曲中自己喜欢的歌声单独保存起来，然后转存手机中，作为来电提醒的铃声。

图 6-22　单击"确定"按钮

▶ 专家指点

　　在菜单栏中执行"编辑"|"工具"|"时间选区"命令，如图 6-23 所示，也可以切换至时间选择工具。

图 6-23　执行"时间选区"命令

第 **7** 章

剪辑：修整录制的声音文件

章前知识导读

　　前文学习了音频文件的简单编辑操作，本章将进阶学习对单轨音频进行高级编辑的方法，主要包括剪切、复制、裁剪和删除音频文件的方法；以及为音频文件添加标记、删除标记和批量删除等内容，帮助用户更快地掌握剪辑音频文件的操作方法。

新手重点索引

▶ 剪辑与复制音频素材　　　　　▶ 运用标记进行精确定位

▶ 撤销与重做音频文件

效果图片欣赏

7.1 剪辑与复制音频素材

复制是简化音乐编辑的有效方式之一。在编辑音乐的过程中，当需要应用与上部分相同的音频部分时，就可以使用复制功能来避免重复的编辑工作，用户还可以对音频的区间进行混合粘贴、裁剪、合成及删除等操作。本节主要介绍剪辑与复制音频片段的方法。

7.1.1 剪切片段：剪切音频文件中多余的声音部分

在 Audition 2022 工作界面中，剪切音频是指将音频片段从音乐文件中剪切出来，被剪切的音频片段可以粘贴至其他的音频文件中进行应用。下面介绍剪切音频片段的操作方法。

STEP 01 按 Ctrl+O 组合键，打开一段音频素材。在"编辑器"面板中选择需要剪切的音频片段，如图 7-1 所示。

图 7-1　选择需要剪切的音频片段

STEP 02 在菜单栏中执行"编辑"|"剪切"命令，如图 7-2 所示。

图 7-2　执行"剪切"命令

STEP 03 执行操作后，即可剪切选择的音频片段，效果如图 7-3 所示。

图 7-3　剪切选择的音频片段效果

7.1.2 切割工具：将音频文件剪辑为多个不同小段

在 Audition 2022 软件中，使用"切断所选剪辑工具"可以将一段音乐文件切割为几个部分，然后分别对各部分的音频文件进行编辑操作。下面介绍将音频文件剪辑为多个不同音频小段的操作方法。

STEP 01 按 Ctrl+O 组合键，打开一个项目文件，如图 7-4 所示。

图 7-4　打开一个项目文件

STEP 02 在工具栏中单击"切断所选剪辑工具"按钮 ，如图 7-5 所示。

图 7-5　单击"切断所选剪辑工具"按钮

STEP 03 在轨道 1 中，将鼠标指针移至音频文件的相应时间位置处并单击，即可切割音频素材，此时音频素材的中间显示一条切割线，表示音频文件已被切割，如图 7-6 所示。

图 7-6　音频素材的中间显示一条切割线

STEP 04 用同样的方法在轨道 1 中再次对音频文件进行两次切割操作，被切割的位置将显示相应的切割线，如图 7-7 所示。

图 7-7　再次对音频文件进行两次切割操作

STEP 05 选择移动工具，将切割后的第 2 段音频文件移动至轨道 2 中的适当位置，即可移动切割后的音频素材，如图 7-8 所示。

图 7-8　移动切割后的音频素材

STEP 06 选择切割后的第 3 段音频文件，按 Delete 键将其删除；选择切割后的第 4 段音频文件，向前移动至轨道 1 中的合适位置，如图 7-9 所示，即完成音频文件的切割与编辑操作。用户还可以根据需要对切割后的音频文件进行相应编辑。

图 7-9　删除、移动音频片段

▶ **专家指点**

在 Audition 2022 工作界面中，按 R 键，也可以从其他工具快速切换至"切断所选剪辑工具"。

7.1.3 复制音频：制作重复的背景音乐声音效果

复制音频文件是指将一个音频文件复制到另一个音频文件上的操作，用户可以在同一个音频文件中对音频片段进行复制操作，也可以在不同的混音轨道中对音频片段进行复制操作，该功能可以提高用户处理音频的效率，节省重复操作的时间。下面介绍具体的操作方法。

STEP 01 按 Ctrl+O 组合键，打开一段音频素材，在"编辑器"面板中选择需要复制的音频片段，如图 7-10 所示。

图 7-10 选择需要复制的音频片段

STEP 02 在菜单栏中执行"编辑"|"复制"命令，复制音频片段。在"编辑器"面板中，将时间线定位到需要粘贴音频片段的位置，如图 7-11 所示。

图 7-11 定位时间线的位置

STEP 03 在菜单栏中执行"编辑"|"粘贴"命令，执行操作后，即可在时间线位置粘贴音频片段，效果如图 7-12 所示。

图 7-12 在时间线位置粘贴音频片段

▶ 专家指点

　　除了上述方法可以复制与粘贴音频片段外，用户还可以按 Ctrl+C 组合键和 Ctrl+V 组合键，对部分音频片段进行快速复制与粘贴操作。

7.1.4　复制新文件：将片头部分单独存放于新文件中

　　在 Audition 2022 工作界面中，用户可以将复制的音频片段放置到一个新的空白音频文件中，以方便对其进行单独编辑。下面介绍将音频文件复制到新文件的操作方法。

STEP 01 按 Ctrl+O 组合键，打开一段音频素材，在"编辑器"面板中选择需要复制到新文件的音频片段，如图 7-13 所示。

图 7-13　选择需要复制到新文件的音频片段

STEP 02 在菜单栏中执行"编辑"|"复制到新文件"命令，即可将选择的音频片段复制到新文件中，如图 7-14 所示。

图 7-14　将选择的音频片段复制到新文件中

▶ 专家指点

　　在 Audition 2022 中，将音乐复制到新文件后，此时，"编辑器"面板的名称处将显示"未命名 1"的字样，表示其是软件新建的音频文件。

7.1.5 粘贴新文件：提取混音项目中的高音部分

用户在编辑混音项目时，可以将相应的多轨混音片段粘贴至新建的文件中，以方便用户提取混音中的音频片段。下面介绍通过"粘贴到新文件"命令提取混音项目中的高音部分的操作方法。

STEP 01 按 Ctrl+O 组合键，打开一个项目文件，❶使用"切断所选剪辑工具"将轨道 1 中的音频文件分割为 3 段；❷将高音部分提取出来，如图 7-15 所示。

图 7-15 将高音部分提取出来

STEP 02 在高音部分的音乐上双击，❶进入单轨编辑器状态，在该编辑器中单击鼠标右键，弹出快捷菜单，选择"选择当前视图时间"命令；❷选择当前视图状态下高音部分的音乐区间，再次单击鼠标右键，弹出快捷菜单，选择"复制"命令，如图 7-16 所示，对高音部分的音乐进行复制操作。

图 7-16 选择"复制"命令

STEP 03 将高音部分的音乐复制完成后，执行"视图"|"多轨编辑器"命令；返回多轨编辑器状态，执行"编辑"|"粘贴到新文件"命令，如图 7-17 所示。

图 7-17 执行"粘贴到新文件"命令

STEP 04 执行操作后，即可将单轨编辑器中复制的高音部分粘贴到新文件中，如图 7-18 所示，完成混音项目中高音部分的提取操作。

将音乐复制到新文件中

图 7-18　将复制的高音部分粘贴到新文件中

STEP 05 按 Ctrl+S 组合键，❶弹出"另存为"对话框；❷设置"文件名"为 7.1.5.mp3；❸设置"格式"为"MP3 音频"；❹设置文件保存位置；❺单击"确定"按钮，如图 7-19 所示，即可提取并保存混音项目中的高音部分。

❶弹出

❷设置

❹设置

❸设置

❺单击

图 7-19　单击"确定"按钮

▶ 专家指点

　　用户在提取混音项目中的音频片段时需要注意，不能直接在多轨编辑器中对音频片段进行复制操作，这样无法执行"粘贴到新文件"命令；只有在单轨编辑器中选择当前视图下的音频片段，进行复制操作后，将复制的音频片段粘贴到其他轨道中，才能执行"粘贴到新文件"命令。

7.1.6　裁剪音频：只留下音频片段中喜欢的部分

　　在 Audition 2022 工作界面中，用户可以根据需要对音频片段进行裁剪操作，使制作的音频更加符合需求。下面介绍裁剪音频片段的操作方法。

STEP 01 按 Ctrl+O 组合键，打开一段音频素材，在"编辑器"面板中选择需要裁剪的音频片段，如图 7-20 所示。

图 7-20 选择需要裁剪的音频片段

STEP 02 在菜单栏中执行"编辑"|"裁剪"命令，如图 7-21 所示。

STEP 03 执行操作后，即可裁剪选择的音频片段，如图 7-22 所示。

图 7-21 执行"裁剪"命令

图 7-22 裁剪选择的音频片段

7.1.7 删除音频：删除不喜欢的音频片段

在 Audition 2022 工作界面中，对于不喜欢的音频片段可以进行删除操作。下面介绍删除部分音频文件的操作方法。

STEP 01 按 Ctrl+O 组合键，打开一段音频素材，在"编辑器"面板中选择需要删除的音频片段，如图 7-23 所示。

图 7-23　选择需要删除的音频片段

STEP 02 单击鼠标右键，弹出快捷菜单，选择"删除"命令，如图 7-24 所示。

STEP 03 执行操作后，即可删除选择的音频片段，效果如图 7-25 所示。

图 7-24　选择"删除"命令

图 7-25　删除选择的音频片段效果

7.2　运用标记进行精确定位

　　在 Audition 2022 软件中，可以为时间线上的音频素材添加标记点。在编辑音乐的过程中，可以快速

跳到上一个或下一个标记点，查看所标记的音乐内容。本节主要介绍添加、重命名及删除音频标记的操作方法。

7.2.1　添加标记：标记音乐中需要重录的片段

在 Audition 2022 软件中音频的相应位置添加标记，可以起到提示的作用，下面介绍具体的操作方法。

STEP 01 按 Ctrl+O 组合键打开一段音频素材，在"编辑器"面板中定位时间线的位置，如图 7-26 所示。

图 7-26　定位时间线的位置

STEP 02 在菜单栏中执行"编辑"|"标记"|"添加提示标记"命令，如图 7-27 所示。

图 7-27　执行"添加提示标记"命令

STEP 03 执行操作后，即可在定位时间线的位置添加一个提示标记，如图 7-28 所示。

图 7-28　添加一个提示标记

STEP 04 用同样的方法在其他位置再次添加两个提示标记，如图 7-29 所示。

图 7-29　再次添加两个提示标记

7.2.2　重命名标记：多人合作音乐，记录关键信息

用户在音频片段中添加标记后，如果觉得系统默认的标记名称不合适，可以根据需要对标记的名称进行重命名操作。下面介绍重命名标记的操作方法。

STEP 01 按 Ctrl+O 组合键，打开一段音频素材。在"编辑器"面板中，将鼠标指针移至第 1 个标记上，单击鼠标右键，弹出快捷菜单，选择"重命名标记"命令，如图 7-30 所示。

图 7-30　选择"重命名标记"命令

STEP 02 弹出 "标记" 面板，此时第 1 个标记的名称呈可编辑状态，如图 7-31 所示。

STEP 03 将标记名称更改为 "1 响"，然后按 Enter 键确认操作，如图 7-32 所示。

图 7-31　标记名称呈可编辑状态　　　　　　　　　　　图 7-32　更改后的标记名称

STEP 04 此时，"编辑器" 面板中的第 1 个标记名称已被更改为 "1 响"，完成音乐标记的重命名操作，效果如图 7-33 所示。

图 7-33　第 1 个标记名称更改后的效果

7.2.3　删除标记：删除音频片段中不需要的标记

如果主播不再需要音频片段中的某个标记，此时可以对该标记进行删除操作。下面介绍删除选中的音频片段中某个标记的操作方法。

STEP 01 按 Ctrl+O 组合键，打开一段音频素材。在 "编辑器" 面板中，将鼠标指针移至第 2 个音乐标记上，单击鼠标右键，弹出快捷菜单，选择 "删除标记" 命令，如图 7-34 所示。

STEP 02 执行操作后，即可删除选中的音频片段中的某个标记，效果如图 7-35 所示。

图 7-34 选择"删除标记"命令

图 7-35 删除选中的音乐标记效果

7.3 撤销与重做音频文件

在编辑音频的过程中，用户可以对已完成的操作进行撤销和重做操作，熟练地运用撤销和重做功能将会给工作带来极大的便利。本节主要介绍撤销和重做音频文件的操作方法，希望读者用户熟练掌握。

7.3.1 撤销操作：不小心误删了音乐，需要返回上一步

在 Audition 2022 工作界面中，如果用户对音频素材进行了错误操作，此时可以将错误的操作撤销，还原至之前正确的状态。下面介绍具体的操作方法。

STEP 01 按 Ctrl+O 组合键，打开一段音频素材。在"编辑器"面板中选择部分音频片段，如图 7-36 所示。

图 7-36　选择部分音频片段

STEP 02 按 Delete 键，即可删除选择的部分音频片段，效果如图 7-37 所示。

图 7-37　删除选择的部分音频片段效果

STEP 03 在菜单栏中执行"编辑"|"撤销删除音频"命令，即可撤销对音频的错误删除操作，此时音频效果如图 7-38 所示。

图 7-38　撤销音频的错误删除操作后的效果

7.3.2 撤销重做：撤销音频操作后，再重新做一次

在 Audition 2022 中编辑音频时，用户可以对撤销的操作再次进行重做，恢复至撤销之前的音频状态，下面介绍具体的操作方法。

STEP 01 按 Ctrl+O 组合键，打开一段音频素材，选择音频区间，如图 7-39 所示。

图 7-39　选择音频区间

STEP 02 执行"编辑"|"插入"|"静音"命令，如图 7-40 所示。

STEP 03 弹出"插入静音"对话框，单击"确定"按钮，如图 7-41 所示，将选择的音频区间调整为静音状态。

图 7-40　执行"静音"命令

图 7-41　单击"确定"按钮

STEP 04 在菜单栏中执行"编辑"|"撤销 插入静音"命令，如图 7-42 所示。

STEP 05 执行操作后，即可恢复至音频初始状态，还原音频的音波。执行"编辑"|"重做 插入静音"命令，如图 7-43 所示，即可重新将选择的音频区间调整为静音状态。

图 7-42 执行"撤销 插入静音"命令　　　　图 7-43 执行"重做 插入静音"命令

7.3.3 重复操作：调出的音频效果再重复做一次

在 Audition 2022 工作界面中，用户对于同一个命令，可以重复执行多次，以提高用户编辑音频文件的效率。下面介绍重复执行最后一个命令的操作方法。

STEP 01 按 Ctrl+O 组合键，打开一段音频素材。在"编辑器"面板的"调节振幅"数值框中输入 -5，如图 7-44 所示。

图 7-44 在"调节振幅"数值框中输入 -5

STEP 02 按 Enter 键确认，即可调小音乐文件的声音，音波也随之变小，如图 7-45 所示。

图 7-45 调小音乐的声音

STEP 03 在菜单栏中执行"编辑"|"重复执行最后一个命令"命令，即可再次调小音乐的声音，此时音频文件的音频变得更小了，如图 7-46 所示。

图 7-46　再次调小音乐的声音

第8章

消音：消除声音中的杂音

章前知识导读

用户在录制歌曲、有声书或者语音旁白时，由于受到周围环境的影响，可能出现杂音、噪声、嗡嗡声等，也有可能由于嗓子的问题出现爆音、嘶声、口水声，此时需要对这些录制的声音进行后期处理，消除声音中的杂音，使音效更加完美。

新手重点索引

▶ 对人声进行消音处理

▶ 使用特效对人声进行降噪处理

效果图片欣赏

8.1 对人声进行消音处理

用户在进行有声书配音、翻唱音乐或者录制语音旁白的过程中,可以通过 Audition 中的声音特效对翻唱的音质或语音旁白进行后期处理,如杂音降噪、爆音降噪及删除静音等。本节主要介绍对翻唱的音乐、录制的人声进行消音处理的操作方法。

8.1.1 杂音降噪:消除音频中的杂音与碎音

在 Audition 2022 软件中,"杂音降噪器(处理)"命令可以侦测并删除无线麦克风、唱片和其他音源的杂音与爆裂声。用户将语音旁白录制完成后,在播放时如果觉得声音中有杂音或碎音,可以通过"杂音降噪器(处理)"命令对声音进行后期处理。下面介绍消除音频中的杂音与碎音的操作方法。

STEP 01 按 Ctrl+O 组合键,打开一段音频素材,如图 8-1 所示。

图 8-1 打开一段音频素材

STEP 02 执行"效果"|"诊断"|"杂音降噪器(处理)"命令,如图 8-2 所示。

图 8-2 执行"杂音降噪器(处理)"命令

STEP 03 执行操作后，弹出"诊断"面板，❶单击"扫描"按钮，扫描歌曲中的杂音；❷在面板底部会提示检测到的问题个数，如图 8-3 所示。

STEP 04 ❶单击"全部修复"按钮；❷面板底部会提示已修复的问题个数，如图 8-4 所示。

图 8-3　提示检测到的问题个数

图 8-4　提示已修复的问题个数

STEP 05 ❶单击"清除已修复项"按钮，清除已修复的问题；❷面板下方提示还有一些声音问题未修复；❸单击"全部修复"按钮，如图 8-5 所示。

STEP 06 执行操作后，即完成所有杂音问题的修复操作，如图 8-6 所示。

图 8-5　单击"全部修复"按钮

图 8-6　完成所有杂音问题的修复操作

8.1.2　爆音降噪：修复声音中的失真部分

在 Audition 2022 软件中，"爆音降噪器（处理）"命令可以修复音乐中的失真部分，降低声音中的爆音音效，使声音播放起来更加自然。下面介绍应用"爆音降噪器（处理）"命令修复声音中的失真部分的操作方法。

STEP 01 按 Ctrl+O 组合键，打开一段音频素材，如图 8-7 所示。

STEP 02 执行"效果"|"诊断"|"爆音降噪器（处理）"命令，弹出"诊断"面板，❶单击"扫描"按钮，扫描歌曲中失真的声音；❷提示检测到 5 个问题；❸单击"全部修复"按钮进行问题修复；❹提示 5 个问题已修复，如图 8-8 所示。执行操作后，关闭"诊断"面板即可。

图 8-7　打开一段音频素材

图 8-8　修复扫描的 5 个问题

8.1.3　删除静音：智能识别静音部分并自动删除

在 Audition 2022 软件中，"删除静音"效果器用于识别声音中的静音部分，并将其删除。如果不希望录制的声音中有太多静音出现，可以使用"删除静音"效果器将声音中的静音全部删除，下面介绍具体的操作方法。

STEP 01 按 Ctrl+O 组合键，打开一段音频素材，如图 8-9 所示。

图 8-9　打开一段音频素材

STEP 02 在菜单栏中执行"效果"|"诊断"|"删除静音（处理）"命令，弹出"诊断"面板，❶单击"预设"右侧的下拉按钮 ；❷在弹出的列表框中选择"修剪短暂数字误差"选项，如图 8-10 所示。

STEP 03 ❶单击"扫描"按钮；❷提示检测到 33 个问题；❸单击"全部删除"按钮，如图 8-11 所示。

图 8-10　选择"修剪短暂数字误差"选项

图 8-11　单击"全部删除"按钮

STEP 04 执行操作后，即可诊断检测到的问题，提示 33 个问题已修复，如图 8-12 所示。

STEP 05 关闭"诊断"面板，在"编辑器"面板的音频轨道中，所有的静音已全部被删除，效果如图 8-13 所示。

图 8-12　修复扫描的 33 个问题

图 8-13　所有的静音已全部被删除后的效果

8.2 使用特效对人声进行降噪处理

在 Audition 2022 软件中，通过降噪与修复两大功能，可以修复大量的音频问题。在"降噪 / 恢复"类效果器中，包括捕捉噪声样本、降噪、自适应降噪、消除嗡嗡声、自动相位校正、移除爆音及降低嘶声等效果器。本节主要介绍运用"降噪 / 恢复"类效果器处理音频的操作方法。

8.2.1　声效采集：捕捉人声中的噪声样本

在 Audition 2022 软件中，捕捉噪声样本就是采集整段音乐中的所有噪声文件。在降噪之前首先需要

采集音乐中的噪声样本，这样才能对声音进行降噪处理。下面介绍捕捉人声中的噪声样本的操作方法。

STEP 01 按 Ctrl+O 组合键，打开一段音频素材，全选音频素材，如图 8-14 所示。

图 8-14　全选音频素材

STEP 02 执行"效果"｜"降噪／恢复"｜"捕捉噪声样本"命令，如图 8-15 所示。

图 8-15　执行"捕捉噪声样本"命令

STEP 03 弹出"捕捉噪声样本"对话框，单击"确定"按钮，如图 8-16 所示。执行操作后，即可捕捉人声中的噪声样本信息。

图 8-16　单击"确定"按钮

8.2.2 降噪处理：对音频中的噪声进行降噪处理

在 Audition 2022 软件中，"降噪"效果器可以明显降低背景和宽带噪声，最小降低的是信号质量。"降噪"效果器可以消除音乐中的噪声，包括磁带嘶嘶声、麦克风的背景噪声、电源线的嗡嗡声，或者整个波形中持续的任何噪声。下面介绍对音频中的噪声进行降噪处理的操作方法。

STEP 01 按 Ctrl+O 组合键，打开一段音频素材，如图 8-17 所示。

STEP 02 首先捕捉开头部分的声音降噪样本，全选音乐，在菜单栏中执行"效果"|"降噪／恢复"|"降噪（处理）"命令，弹出"效果—降噪"对话框，在下方设置"降噪"为 40%、"降噪幅度"为 6dB，如图 8-18 所示。

图 8-17　打开一段音频素材

图 8-18　设置相应参数

STEP 03 设置完成后，单击"应用"按钮，即可处理音频噪声；单击"播放"按钮▶，即可试听音乐效果，如图 8-19 所示。

图 8-19　单击"播放"按钮

8.2.3 自适应降噪：处理音源中的主机隆隆声

使用麦克风录制声音时，如果开启了系统"麦克风加强"功能，此时录制出来的声音会有主机的隆隆声，或者机箱风扇的声音。下面介绍应用"自适应降噪"效果器处理音源中的主机隆隆声的操作方法。

STEP 01 按 Ctrl+O 组合键，打开一段音频素材，如图 8-20 所示。

图 8-20 打开一段音频素材

STEP 02 在菜单栏中执行"效果"|"降噪 / 恢复"|"自适应降噪"命令，弹出"效果—自适应降噪"对话框，❶设置"降噪幅度"为 29.26dB、"噪声量"为 76.11%、"微调噪声基准"为 0.00dB、"信号阈值"为 0.00dB、"频谱衰减率"为 494.03ms/60dB、"宽频保留"为 341.67Hz、"FFT 大小"为 2048；❷单击"应用"按钮，如图 8-21 所示。

图 8-21 单击"应用"按钮

▶ 专家指点

　　在"效果—自适应降噪"对话框中，各主要选项含义如下。
● 降噪幅度：该选项用于确定降噪的级别，参数在 6 ～ 30dB 效果最佳。
● 噪声量：表示该音频中所包含的原始音频与噪声的百分比。
● 微调噪声基准：将音频中的噪声基准手动调整到自动计算的噪声基准之上或之下。
● 信号阈值：将音频中的阈值手动调整到自动计算的阈值之上或之下。
● 频谱衰减率：设置该数值，可以最大限度地降噪，使音频失真减少。
● 宽频保留：保留介于指定的频段与找到的失真频段之间的所需音频，更低的参数设置可去除更多噪声。

STEP 03 执行操作后，即可运用自适应降噪功能处理音频的噪声，通过音波可以发现噪声降低了很多，效果如图 8-22 所示。

图 8-22　运用自适应降噪功能处理音频的噪声效果

8.2.4　消除嗡嗡声：消除来自电子电源线的嗡嗡声

　　在 Audition 2022 软件中，"消除嗡嗡声"效果器可以移除窄频带及它们的谐波，最常见的应用是消除来自照明和电子电源线的嗡嗡声。下面介绍具体的操作方法。

STEP 01 按 Ctrl+O 组合键，打开一段音频素材，如图 8-23 所示。

图 8-23　打开一段音频素材

STEP 02 执行"效果"|"降噪/恢复"|"消除嗡嗡声"命令，弹出"效果—消除嗡嗡声"对话框，❶设置"预设"为"移除 60Hz 与谐波"；❷单击"应用"按钮，如图 8-24 所示。

STEP 03 执行操作后，即可消除音频文件中的嗡嗡声，使声音更加清脆、干净，在"编辑器"面板中可以查看处理后的音频音波效果，如图 8-25 所示。

图 8-24　单击"应用"按钮　　　　　　图 8-25　查看处理后的音频音波效果

> **▶ 专家指点**
>
> 在"效果—消除嗡嗡声"对话框中，各主要选项含义如下。
> - "频率"数值框：在该数值框中可以设置嗡嗡声的根频率。如果不确定精确的频率，此时可以来回设置该数值，同时预览音频。
> - "Q"数值框：在该数值框中可以设置根频率的宽度和上方的谐波。数值越高，影响的频率范围越窄；数值越低，影响的频率范围越宽。
> - "增益"数值框：在该数值框中可以设置嗡嗡声衰减的总量。
> - "谐波数"下拉列表框：在该下拉列表框中可以指定影响多少谐波频率。
> - "谐波斜率"滑块：拖曳该滑块，可以改变谐波频率的衰减比率。
> - "仅输出嗡嗡声"复选框：勾选该复选框，可以预览决定删除的嗡嗡声。

8.2.5　相位校正：自动校正声音的相位，还原音质

如果音频的相位出现问题，此时可以使用"自动相位校正"命令来校正声音中的相位，还原音频的音质。下面介绍自动校正声音的相位的操作方法。

STEP 01 按 Ctrl+O 组合键，打开一段音频素材，如图 8-26 所示。

STEP 02 执行"效果"|"降噪/恢复"|"自动相位校正"命令，弹出"效果—自动相位校正"对话框，❶勾选"全局时间变换"复选框；❷设置"左声道变换"为 219.59 微秒、"右声道变换"为 -233.11 微秒、"时间分辨率"为 3.0、"声道"为"两者"、"分析大小"为 2048；❸单击"应用"按钮，如图 8-27 所示。

图 8-26　打开一段音频素材

图 8-27　单击"应用"按钮

STEP 03 执行操作后，即可自动校正声音的相位，音波有微小变化，效果如图 8-28 所示。

图 8-28　自动校正声音的相位效果

8.2.6　移除爆音：自动移除声音中的爆音部分

在 Audition 2022 软件中，咔嗒声 / 爆音消除器功能主要用来去除声音中的麦克风爆音、咔嗒声、轻微嘶声以及瞬啪声等。下面介绍使用咔嗒声 / 爆音消除器功能去除麦克风爆音的操作方法。

STEP 01 按 Ctrl+O 组合键，打开一段音频素材，如图 8-29 所示。

图 8-29　打开一段音频素材

STEP 02 执行"效果"|"降噪 / 恢复"|"咔嗒声 / 爆音消除器（处理）"命令，❶弹出"效果 - 咔嗒声 / 爆音消除器"对话框；❷在其中单击"扫描所有电平"按钮，如图 8-30 所示。

STEP 03 执行操作后，即可开始扫描音频中的咔嗒声与爆音，并在"检测图表"预览框中显示检测与拒绝曲线信息，❶在下方设置相应的参数；❷单击"应用"按钮，如图 8-31 所示。

图 8-30　单击"扫描所有电平"按钮

图 8-31　单击"应用"按钮

STEP 04 执行操作后，即可处理音频文件中的咔嗒声和麦克风爆音，并显示音频的处理进度，如图 8-32 所示。

图 8-32 显示音频的处理进度

▶ 专家指点

在"效果—咔嗒声 / 爆音消除器"对话框中，各主要选项含义如下。

● "检测图表"预览框：在该预览框中将显示音频的阈值电平，X 轴显示的是音乐的振幅信息，Y 轴显示的是阈值电平信息。

● "扫描所有电平"按钮：单击该按钮，可以通过右侧的"敏感度"和"鉴别"参数区扫描、查找音频中的爆音、咔嗒声等，并确定"检测图表"预览框中的"检测"和"拒绝"值，以显示音频的检测图表信息。

● "扫描阈值电平"按钮：单击该按钮，将自动设置最大阈值、平均阈值和最小阈值的电平参数信息。

● "第二电平验证（拒绝咔嗒声）"复选框：勾选该复选框，可以找到一些其他可能存在的咔嗒声。

8.2.7 降低嘶声：处理来自录音带中的嘶声

在 Audition 2022 软件中，"降低嘶声"效果器可以减少如录音带、唱片或麦克风等音源的嘶声。它

可以大幅降低一个频率范围的振幅，在频率范围内超过门限的音频将保持不变；如果音频有背景持续的嘶声，嘶声可以被完全删除。下面介绍处理来自录音带中嘶声的操作方法。

STEP 01 按 Ctrl+O 组合键，打开一段音频素材，如图 8-33 所示。

图 8-33 打开一段音频素材

STEP 02 在菜单栏中执行"效果"|"降噪／恢复"|"降低嘶声（处理）"命令，弹出"效果—降低嘶声"对话框，❶单击"预设"右侧的下拉按钮；❷在弹出的列表框中选择"高"选项，如图 8-34 所示。

STEP 03 设置好预设模式后，❶在预览框的中间区域单击鼠标左键，添加一个关键帧，并向下拖曳关键帧的位置，调整噪声基准；❷单击"应用"按钮，如图 8-35 所示。

图 8-34　选择"高"选项

图 8-35　单击"应用"按钮

STEP 04 执行操作后，即可处理音频文件中的嘶声，使声音听起来更加流畅、舒服，此时音频的音波也有所变化，两端和中间部分的嘶声音波已被清除，如图 8-36 所示。

图 8-36　处理音频文件中的嘶声

8.2.8　消除口水声：处理声音或歌曲中的口水声

用户在翻唱歌曲或者录制语音旁白时，很可能会将口水声录进麦克风中，此时就需要使用 Audition 中的污点修复画笔工具去除音频中的口水声。下面介绍消除声音或歌曲中的口水声的操作方法。

STEP 01 按 Ctrl+O 组合键，打开一段音频素材，发现音频的开头部分有一些细碎的声音，这些就是口水声的音波，如图 8-37 所示。

图 8-37 打开一段音频素材

STEP 02 单击"显示频谱频率显示器"按钮 ，进入频谱频率模式，口水声的音波形态一般显示为微小的条形色块，往往和人声的主要频率呈分离状态，如图 8-38 所示。

图 8-38 口水声的音波形态

STEP 03 在工具栏中选择污点修复画笔工具 ，如图 8-39 所示。

图 8-39 选择污点修复画笔工具

STEP 04 在"编辑器"面板中找到口水声所在的位置，按住鼠标左键并拖曳，进行涂抹和修复，如图 8-40 所示。

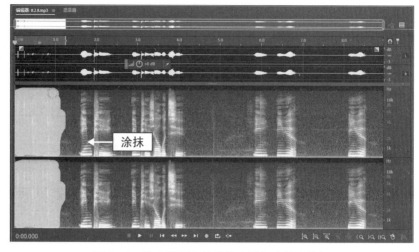

图 8-40　单击鼠标左键并拖曳进行涂抹和修复

STEP 05 释放鼠标左键，即可将音频文件中的口水声擦除，被擦除的区域将不会显示音波色块，如图 8-41 所示。

图 8-41　擦除音频文件中的口水声

STEP 06 再次单击"显示频谱频率显示器"按钮，返回单轨编辑器状态，此时音频开头部分的细碎音波已经没有了，表示口水声已被消除，效果如图 8-42 所示。

图 8-42　消除口水声后的音波效果

第9章

变调：编辑与变调多轨声音

章 前 知 识 导 读

　　我们在电视或者电影中，经常会听到许多对话声音被进行了变调处理，如电视剧中的反派音调变声音效，听的时候有没有觉得很神奇？是不是也想制作出类似的变声效果呢？本章将介绍编辑多轨音乐并对音乐进行变调处理的方法。

新 手 重 点 索 引

- ▶ 编辑多轨音频素材
- ▶ 通过效果器对声音进行变调处理
- ▶ 伸缩变调处理多轨混音

效 果 图 片 欣 赏

9.1 编辑多轨音频素材

在多轨编辑器中对音乐进行编辑操作，可以使制作的音乐更加符合用户的需求。本节主要介绍多轨音乐的基本编辑技巧。

9.1.1 编辑音乐：将多轨音乐中某个片段调整为静音状态

在 Audition 2022 中编辑多轨音乐时，如果用户对某个音频片段的声音不满意，可以进入该音频片段的源文件编辑器进行相应的修改操作。下面介绍将多轨音乐中某个片段调整为静音状态的操作方法。

STEP 01 按 Ctrl+O 组合键，打开一个项目文件，如图 9-1 所示。

图 9-1　打开一个项目文件

STEP 02 在菜单栏中执行"剪辑"|"编辑源文件"命令，如图 9-2 所示。

图 9-2　执行"编辑源文件"命令

STEP 03 执行操作后，即可打开该多轨音乐的源文件编辑器，如图 9-3 所示。

STEP 04 运用时间选择工具█选择后半部分音乐的音波，❶向下拖曳"调节振幅"按钮███，直至音波为静音状态，释放鼠标；❷此时选择的音乐部分即可调整为静音状态，如图 9-4 所示。

图 9-3　打开多轨音乐的源文件编辑器

图 9-4　选择的音乐部分被调整为静音状态

STEP 05 在"文件"面板中双击 9.1.1.sesx 音乐文件，即可打开该项目面板，在其中可以查看已更改为静音状态后的多轨音频片段，如图 9-5 所示。

图 9-5　查看已更改为静音状态后的多轨音频片段

9.1.2　拆分音乐：将一段完整音乐拆分为两段音乐

在 Audition 2022 工作界面中，运用"拆分"命令可以对多轨音乐进行快速拆分操作，将一段音乐拆分为两小段。下面介绍将一段完整音乐拆分为两段音乐的操作方法。

STEP 01 按 Ctrl+O 组合键，打开一个项目文件，如图 9-6 所示。

图 9-6　打开一个项目文件

STEP 02 在"编辑器"面板中，❶单击"播放"按钮▶，开始播放音乐；❷将音乐播放到需要拆分的位置后，单击"停止"按钮■；❸定位时间线的位置，如图 9-7 所示。

图 9-7　定位时间线的位置

STEP 03 在菜单栏中执行"剪辑"|"拆分"命令，执行操作后，即可将音乐拆分，如图 9-8 所示。

图 9-8　选择拆分后的音频片段

9.1.3 匹配响度：平均多轨音乐的振幅和频率

在 Audition 2022 工作界
面中，如果多轨编辑器中的
音乐音量有些不均衡，此时
用户可以对多轨中的音频素
材进行匹配响度的操作，使
音量大小达到平均值。下面
介绍平均多轨音乐的振幅和
频率的操作方法。

STEP 01 按 Ctrl+O 组合键，
打开一个项目文件，如图 9-9
所示。

图 9-9　打开一个项目文件

STEP 02 在菜单栏中执行"剪辑"|"匹配剪辑响度"命令，弹出"匹配剪辑响度"对话框，❶单击"匹配
到"右侧的下拉按钮；❷在弹出的下拉列表中选择"峰值幅度"选项，如图 9-10 所示。

STEP 03 设置"峰值音量"为 -10，如图 9-11 所示。

图 9-10　选择"峰值幅度"选项

图 9-11　设置"峰值音量"为 -10

▶ 专家指点

除了上述方法可以执行"匹配剪辑响度"命令外，用户还可以在"剪辑"菜单下，按 U 键，快
速执行该命令。

STEP 04 单击"确定"按钮，
即可匹配素材音量，在轨道
1 的左下角显示了匹配音量
的参数值，如图 9-12 所示。

图 9-12　显示了匹配音量的参数值

9.1.4 自动对齐：将配音与原作品的音频相匹配

在 Audition 2022 软件中，自动语音对齐是指将配音对话与原来的作品音频相匹配，重新生成新的音频文件。下面介绍将配音与原作品的音频相匹配的操作方法。

STEP 01 按 Ctrl+O 组合键，打开一个项目文件，轨道 1 中为原作品的声音，轨道 2 中为后期重新录制的配音。按 Ctrl+A 组合键，全选两段音频，如图 9-13 所示。

图 9-13　全选两段音频

STEP 02 执行"剪辑"｜"自动语音对齐"命令，弹出"自动语音对齐"对话框，❶单击"参考剪辑"右侧的下拉按钮；❷在弹出的下拉列表中选择 9.1.4（1）选项，如图 9-14 所示。

STEP 03 ❶将 9.1.4（1）设置为参考剪辑；❷勾选"将对齐的剪辑添加到新建轨道中"复选框；❸单击"确定"按钮，如图 9-15 所示。

图 9-14　选择"9.1.4（1）"选项

图 9-15　单击"确定"按钮

STEP 04 执行操作后，即可重新生成一段新的音频文件，并与原作品音频相匹配，如图 9-16 所示，在"文件"面板中显示了重新生成的、已对齐的音频文件。

图 9-16　重新生成一段新的音频文件

9.1.5 设置增益：重新定义音乐剪辑的音量大小

在 Audition 2022 工作界面中，用户可以通过"剪辑增益"命令设置素材的增益属性，更改音频的整体振幅。下面介绍重新定义音乐剪辑的音量大小的操作方法。

STEP 01 按 Ctrl+O 组合键，打开一个项目文件，选择多轨音乐，如图 9-17 所示。

图 9-17　选择多轨音乐

STEP 02 在菜单栏中执行"剪辑"|"剪辑增益"命令，弹出"属性"面板，在"基本设置"选项区中，设置"剪辑增益"为 15，并按 Enter 键确认，如图 9-18 所示。

图 9-18　设置"剪辑增益"为 15

STEP 03 执行操作后，即可设置音频素材的增益属性，在轨道 1 的左下方，显示了刚设置的增益参数，如图 9-19 所示。至此，完成素材增益属性的设置。

图 9-19　设置音频素材的增益属性

9.1.6 设置静音：将已编辑完成的音乐设置为静音

当用户不想更改音频的源文件属性，只想在多轨编辑器中将音频暂时调为静音时，可以使用"剪辑"菜单下的"静音"命令，将相应片段设置为静音。下面介绍将已编辑完成的音频片段设置为静音的操作方法。

STEP 01 按 Ctrl+O 组合键，打开一个项目文件，选择轨道 1 和轨道 2 中需要设置为静音的音频片段，如图 9-20 所示。

图 9-20　选择需要设置为静音的音频片段

STEP 02 在菜单栏中执行"剪辑"|"静音"命令，即可将选择的音频片段设置为静音，被静音后的音乐音波呈灰色显示，如图 9-21 所示。

图 9-21　选择的音频片段已设置为静音

9.2　伸缩变调处理多轨混音

在 Audition 2022 工作界面中，如果轨道中的音频片段长短不符合用户的需求，此时用户就可以对音频素材进行伸缩处理，进行伸缩处理后的音乐音调也将发生变化。本节主要介绍伸缩变调处理音频素材的操作方法。

9.2.1 启用功能：开启全局素材伸缩功能

在 Audition 2022 工作界面中，如果用户需要对素材进行伸缩变调处理，就需要启用全局剪辑伸缩功能，下面介绍具体的操作方法。

STEP 01 按 Ctrl+O 组合键，打开一个项目文件，如图 9-22 所示。

图 9-22　打开一个项目文件

STEP 02 执行"剪辑"|"伸缩"|"启用全局剪辑伸缩"命令，如图 9-23 所示。

图 9-23　执行"启用全局剪辑伸缩"命令

STEP 03 执行操作后，即可启用全局剪辑伸缩功能，开启该功能后，在音频文件的右上角将显示一个实心三角形的伸缩标记，如图 9-24 所示。

图 9-24　显示一个实心三角形的伸缩标记

9.2.2 伸缩变调：背景音乐太短，将时间调长一点

在 Audition 2022 工作界面中，用户可以根据需要将背景音乐的时间调长或调短，下面介绍具体的操作方法。

STEP 01 按 Ctrl+O 组合键，打开一个项目文件，在轨道 1 中，将鼠标指针移至音频片段右上方的实心三角形处，此时鼠标指针呈双向箭头形状，提示"伸缩"字样，如图 9-25 所示。

图 9-25　提示"伸缩"字样

STEP 02 按住鼠标左键并向右拖曳至合适位置后，释放鼠标左键，即可对音频素材进行伸缩处理，如图 9-26 所示。

图 9-26　对音频素材进行伸缩处理

9.2.3 呈现素材：对于伸缩的音乐进行实时渲染处理

在 Audition 2022 工作界面中，用户对已伸缩处理的音频素材可以进行渲染处理，还可以实时伸缩模式呈现音频片段。下面介绍对于伸缩的音乐进行实时渲染处理的操作方法。

STEP 01 按 Ctrl+O 组合键，打开一个项目文件，通过鼠标拖曳的方式，对轨道 1 和轨道 2 中的音频片段同时进行伸缩处理，处理后的音乐音波如图 9-27 所示。

图 9-27 对两个音频片段同时进行伸缩处理

STEP 02 在菜单栏中执行"剪辑"|"伸缩"|"呈现所有伸缩的剪辑"命令，开始对音频进行伸缩与变调处理，并显示渲染进度，如图 9-28 所示。

图 9-28 显示渲染进度

STEP 03 等音频渲染完成后，音乐的音波有所变化，以渲染模式显示的音乐音波如图 9-29 所示。

图 9-29 以渲染模式显示的音乐音波

STEP 04 在菜单栏中执行"剪辑"|"伸缩"|"实时呈现所有伸缩的剪辑"命令，即可以实时伸缩模式显示音频片段，音波有细微的变化，如图 9-30 所示。

图 9-30　以实时伸缩模式显示音频片段

9.3　通过效果器对声音进行变调处理

在 Audition 2022 软件的"效果"菜单下，提供了"时间与变调"效果器，该效果器中包括 5 种变调功能，如自动音调更正、手动音调更正、变调器、音高换挡器以及伸缩与变调处理等，使用这些效果可以改变音频信号和速度，也可以将一首歌曲进行转调而不改变速度，或是放慢一段讲话的速度而不改变音调。

9.3.1　手动修整：将女声变调为厚重的男声

当用户希望将女声变调为厚重的男声时，或者希望将声音调成童音，此时，可以手动修整音频的音质，对声音进行变调处理。下面介绍将女声变调为厚重的男声的操作方法。

STEP 01 按 Ctrl+O 组合键，打开一个项目文件，如图 9-31 所示。

图 9-31　打开一个项目文件

STEP 02 在轨道 1 中选择需要变调的声音，双击鼠标左键，进入单轨编辑器，执行"效果"|"时间与变调"|"手动音调更正（处理）"命令，弹出"效果—手动音调更正"对话框，❶单击"音调曲线分辨率"右侧的下拉按钮；❷在弹出的下拉列表中选择 4096 选项，如图 9-32 所示。

STEP 03 在编辑器中向下拖曳"调整音高"按钮，直至参数显示为 -220，如图 9-33 所示，将音高线往下调，可以加重声音的厚度。

图 9-32　选择 4096 选项　　　　　图 9-33　向下拖曳"调整音高"按钮

STEP 04 将鼠标指针移至音频左侧的开始位置并在曲线上单击，添加第 1 个关键帧，如图 9-34 所示。

图 9-34　添加第 1 个关键帧

STEP 05 在右侧合适位置，再次单击鼠标左键，添加第 2 个关键帧，并向下拖曳关键帧调整其位置，直至参数显示为 -409，再次加重声音的厚度，如图 9-35 所示。

STEP 06 在右侧合适位置，添加第 3 个关键帧，并向上拖曳关键帧调整其位置，直至参数显示为 -265，调整声音的柔和度，如图 9-36 所示。

STEP 07 在右侧合适位置，添加第 4 个关键帧，并向下拖曳关键帧调整其位置，直至参数显示为 -432，再次加重声音的厚度，如图 9-37 所示，使女声变调为男声。

图 9-35　添加第 2 个关键帧

图 9-36　添加第 3 个关键帧

图 9-37　添加第 4 个关键帧

STEP 08 各关键帧设置完成后，返回"效果—手动音调更正"对话框，单击下方的"应用"按钮，如图 9-38 所示。

图 9-38 单击"应用"按钮

STEP 09 返回多轨编辑器，单击下方的"播放"按钮，试听将女声变调为男声的音效，显示音频播放进度，如图 9-39 所示，即完成声音变调操作。

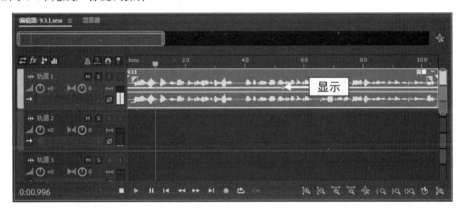

图 9-39 显示音频播放进度

▶ **专家指点**

在该实例中，我们首先在"效果—手动音调更正"对话框中对"音调曲线分辨率"进行了设置，对于声音变调而言，设置为 2048 或 4096 可以让声音听起来更为自然，而设置为 1024 会产生机械性的声音效果。

9.3.2 声音变调：将女声变调为卡通的声音

在 Audition 2022 软件中，用户使用变调器效果对声音进行变调处理时，该效果会随着时间改变节奏来改变声音的音调。应用该效果后，用户可以横跨整个音频波形来调整关键帧，编辑包络曲线，对声音进行变调处理。

STEP 01 按 Ctrl+O 组合键，打开一个项目文件，如图 9-40 所示。

STEP 02 在轨道 1 中选择需要变调的声音，双击鼠标左键，进入单轨编辑器，执行"效果"|"时间与变调"|"变调器（处理）"命令，弹出"效果—变调器"对话框，❶单击"预设"右侧的下拉按钮；❷在弹出的下拉列表中选择"古怪"选项，如图 9-41 所示。

STEP 03 此时，在"音调"右侧的预览框中可以查看该预设模式的包络曲线样式，如图 9-42 所示。

图 9-40　打开一个项目文件

图 9-41　选择"古怪"选项　　　　　　　　图 9-42　查看包络曲线样式

STEP 04 在单轨编辑器中，用户可以对包络曲线的样式进行调整，将鼠标指针移至"-8.0 半音阶"关键帧上，如图 9-43 所示。

图 9-43　定位鼠标

STEP 05 在该关键帧上，按住鼠标左键并向上拖曳至"8.0 半音阶"位置处，如图 9-44 所示，释放鼠标左键，调整关键帧的位置。

图 9-44　拖曳鼠标至"8.0 半音阶"的位置

STEP 06 用同样的方法，将其他的关键帧调至编辑器最顶端的位置，调整包络曲线的样式，如图 9-45 所示。

图 9-45　调整包络曲线的样式

STEP 07 返回"效果—变调器"对话框，在"音调"右侧的预览框中显示了修改后的包络曲线样式，单击"应用"按钮，如图 9-46 所示。

图 9-46　单击"应用"按钮

STEP 08 此时，即可对声音进行变调处理，制作出卡通音质，在单轨编辑器中可以看到音频的音波有所变化，如图 9-47 所示。

图 9-47　制作出卡通音质

STEP 09 返回多轨编辑器，单击"播放"按钮▶，可以试听卡通声音的效果，如图 9-48 所示。

图 9-48　单击"播放"按钮

9.3.3　高级变音：制作电视剧中反派音调变声音效

在 Audition 2022 软件中，音高换挡器效果可以改变声音的音调，对声音进行实时变调操作，并可以与效果器中的其他效果结合使用，使声音的变调更加自然。下面介绍通过音高换挡器效果制作电视剧中反派音调变声音效的操作方法。

STEP 01 按 Ctrl+O 组合键，打开一个项目文件，如图 9-49 所示。

STEP 02 在轨道 1 中选择需要变调的声音，双击鼠标左键，进入单轨编辑器，单击"效果"|"时间与变调"|"音高换挡器"命令，弹出"效果—音高换挡器"对话框，❶单击"预设"右侧的下拉按钮；❷在弹出的下拉列表中选择"黑魔王"选项，如图 9-50 所示。

STEP 03 此时，对话框将显示"黑魔王"音调的相关参数，保持默认设置，单击"应用"按钮，如图 9-51 所示。

STEP 04 执行操作后，即可对声音进行变调处理，发现音波上增加了一些细微的音波，使声音变得更加厚重，如图 9-52 所示。

图 9-49　打开一个项目文件

图 9-50　选择"黑魔王"选项

图 9-51　单击"应用"按钮

图 9-52　音波上增加了一些细微的音波

STEP 05 返回多轨编辑器，单击"播放"按钮▶，可以试听变声音效，如图 9-53 所示。

图 9-53 单击"播放"按钮

第10章

音效：配音文件基本处理

章前知识导读

　　用户为音频制作特效时，首先需要掌握一些基本的音效处理技巧，并熟练掌握"效果组"面板，这样可以更好地运用特效来处理音频声效。本章主要介绍配音文件的基本处理技巧，如音效处理、淡入和淡出处理、音乐修复等。

新手重点索引

▶ 常用音效基本处理　　　　　　　▶ 使用"效果组"面板管理音效

▶ 使用"基本声音"面板处理配音文件

效果图片欣赏

10.1 常用音效基本处理

在 Audition 2022 软件的"效果"菜单下，使用相应的命令可以对音频素材进行简单的处理操作，如"反相"命令、"反向"命令及"静音"命令等。本节主要介绍常用音效的基本处理技巧。

10.1.1 反转相位：反转声音文件的左右相位

在 Audition 2022 软件中，用户可以根据需要对音频素材进行反相操作，将音频相位反转 180°。对音频的相位进行反转后，不会对个别波形产生明显的更改，但是在组合音频波形时，可以听到音频的声音差异变化。下面介绍反转声音文件的左右相位的方法。

STEP 01 按 Ctrl+O 组合键，打开一段音频素材，运用时间选择工具 选择音乐中需要反相的部分，如图 10-1 所示。

图 10-1　选择音乐中需要反相的部分

STEP 02 在菜单栏中执行"效果"|"反相"命令，如图 10-2 所示。

STEP 03 执行操作后，即可反相选择的音频片段，此时音频轨道中的音波有所变化，如图 10-3 所示。

图 10-2　执行"反相"命令

图 10-3　反相选择的音频片段

10.1.2　生成音调：制作收音机中无信号的噪声

在 Audition 2022 工作界面中，使用"生成"子菜单中的"噪声"命令，可以将现有的音频片段生成广播或收音机中无信号的噪声音效，下面介绍具体的操作方法。

STEP 01 按 Ctrl+O 组合键，打开一段音频素材，将时间线定位到需要插入噪声的位置，如图 10-4 所示。

图 10-4　将时间线定位到需要插入噪声的位置

STEP 02 在菜单栏中执行"效果"|"生成"|"噪声"命令，弹出"效果—生成噪声"对话框，❶单击"预设"右侧的下拉按钮；❷在弹出的下拉列表中选择"灰色反向"选项，如图 10-5 所示。

STEP 03 在对话框下方将显示相应的预设参数信息，❶设置"颜色"为棕色；❷设置"风格"为空间立体声；❸单击"确定"按钮，如图 10-6 所示。

图 10-5　选择"灰色反向"选项

图 10-6　单击"确定"按钮

STEP 04 执行操作后，即可在时间线定位的位置后面插入一段噪声，类似收音机中无信号的噪声音效，如图 10-7 所示。

图 10-7　在时间线定位的位置后面插入一段噪声

10.1.3　匹配响度：为音频素材匹配合适的音量

在 Audition 2022 软件中，使用"匹配响度"命令可以匹配音频素材的音量。下面介绍在波形编辑器中为音频素材匹配合适的音量的方法。

STEP 01 按 Ctrl+O 组合键，打开一段音频素材，如图 10-8 所示。

图 10-8　打开一段音频素材

STEP 02 在菜单栏中执行"效果"|"匹配响度"命令，打开"匹配响度"面板，此时该面板中没有任何音频文件，如图 10-9 所示。

STEP 03 在"文件"面板中选择打开的音频素材，如图 10-10 所示。

STEP 04 在选择的音频素材上，按住鼠标左键并拖曳至"匹配响度"面板中，释放鼠标，即可将音频素材添加至"匹配响度"面板中，如图 10-11 所示。

STEP 05 ❶在面板中单击"匹配响度设置"按钮，进入设置界面；❷设置"匹配到"为"响度（旧版）"；❸勾选"使用限幅"复选框，其他各参数保持默认设置；❹单击"运行"按钮，如图 10-12 所示。

图 10-9 打开"匹配响度"面板

图 10-10 选择打开的音频素材

图 10-11 将音频素材添加至"匹配响度"面板中

图 10-12 单击"运行"按钮

STEP 06 执行操作后，即可开始匹配音乐的音量，等音量匹配操作完成后，单击面板右上角的"关闭"按钮，退出"匹配响度"面板。在"编辑器"面板中可以查看匹配响度后的音乐音波效果，如图 10-13 所示。

图 10-13 查看匹配响度后的音乐音波效果

10.1.4　音乐修复：自动修复音乐中的失真部分

在 Audition 2022 软件中，使用"自动修复选区"命令可以自动修复音乐中失真的部分，该功能还可以自动修复各种音频问题。下面介绍自动修复音乐中的失真部分的操作方法。

STEP 01 按 Ctrl+O 组合键，打开一段音频素材，选择时间选择工具，在音频轨道中的合适位置按住鼠标左键并拖曳，选择需要修复的音频片段，如图 10-14 所示。

图 10-14　选择需要修复的音频片段

STEP 02 在菜单栏中执行"效果"|"自动修复选区"命令，即可开始自动修复选择的音频片段，并显示修复进度，如图 10-15 所示。

图 10-15　开始自动修复选择的音频片段

10.1.5　为音乐添加淡入和淡出效果

在多轨编辑器的轨道中，还可以根据需要为轨道中的音频素材设置淡入与淡出特效，使音乐播放起来更加协调和融洽。下面介绍为音乐添加淡入和淡出效果的操作方法。

STEP 01 按 Ctrl+O 组合键，打开一个项目文件，选择轨道 1 中的音频素材，如图 10-16 所示。

STEP 02 在菜单栏中执行"剪辑"|"淡入"|"淡入"命令，如图 10-17 所示。

STEP 03 执行操作后，即可为轨道 1 中的音频片段添加淡入效果，如图 10-18 所示。

STEP 04 在菜单栏中执行"剪辑"|"淡出"|"淡出"命令，即可为轨道 1 中的音频片段添加淡出效果，如图 10-19 所示。

图 10-16 选择轨道 1 中的音频素材

图 10-17 执行"淡入"命令

图 10-18 为音频片段添加淡入效果

图 10-19 为音频片段添加淡出效果

█**10.2** 使用"效果组"面板管理音效

在 Audition 2022 工作界面中，用户只有熟练掌握"效果组"面板的基本操作，才能更好地运用"效果组"面板中的音乐特效来处理音频文件。本节主要介绍通过"效果组"面板管理音效的操作方法。

10.2.1 处理音乐：一次性为音乐添加多个声音特效

在 Audition 2022 工作界面中，当需要为同一个音频片段添加多个声音特效时，可以使用"效果组"面板来设置。下面介绍一次性为音乐添加多个声音特效的操作方法。

STEP 01 按 Ctrl+O 组合键，打开一段音频素材，如图 10-20 所示。

图 10-20　打开一段音频素材

STEP 02 在菜单栏中执行"效果"|"显示效果组"命令，打开"效果组"面板，❶在面板中单击"预设"右侧的下拉按钮█；❷在弹出的下拉列表中选择"嘻哈声乐链"选项，如图 10-21 所示。

图 10-21　选择"嘻哈声乐链"选项

STEP 03 ❶启用"嘻哈声乐链"效果器，❷单击"应用"按钮，如图 10-22 所示。

图 10-22　单击"应用"按钮

STEP 04 执行操作后，即可应用"嘻哈声乐链"预设中的多个音乐特效。此时"编辑器"面板中的音乐音波有所变化，效果如图 10-23 所示。

图 10-23　应用"嘻哈声乐链"预设中的音乐特效效果

10.2.2　启用与关闭：对声音特效进行启用与关闭

在众多的声音特效中，如果只想听某一个特效给声音带来的音质变化，可以通过"切换开关状态"按钮❽对声音特效进行启用与关闭操作。下面介绍具体的操作方法。

STEP 01 按 Ctrl+O 组合键，打开一段音频素材，如图 10-24 所示。

STEP 02 打开"效果组"面板，在其中添加 5 个音乐效果器，如图 10-25 所示。

STEP 03 单击相应效果器前面的"切换开关状态"按钮❽，此时该按钮呈灰色显示❽，表示已关闭相应效果器，如图 10-26 所示。再次在灰色的"切换开关状态"按钮❽上单击鼠标左键，即可启用相应效果器，此时该按钮呈绿色显示❽。

图 10-24　打开一段音频素材

图 10-25　添加 5 个音乐效果器

图 10-26　关闭相应效果器

10.2.3　保存为预设：将常用的效果保存为预设模式

将常用的效果保存为预设模式，建立属于自己的音乐音效库，可以更加方便用户对效果进行调用。下面介绍将常用的效果保存为预设模式的操作方法。

STEP 01 按 Ctrl+O 组合键，打开一段音频素材，如图 10-27 所示。

图 10-27　打开一段音频素材

STEP 02 打开"效果组"面板，❶在其中添加 3 个音乐效果器；❷单击面板右侧的"将效果组保存为一个预设"按钮，如图 10-28 所示。

STEP 03 弹出"保存效果预设"对话框，❶在"预设名称"文本框中输入"消除杂音与添加回音"文本；❷单击"确定"按钮，如图 10-29 所示。

图 10-28　单击相应按钮

图 10-29　单击"确定"按钮

STEP 04 此时，在"效果组"面板的"预设"下拉列表中，将显示刚保存的预设名称，如图 10-30 所示。

STEP 05 ❶单击"预设"右侧的下拉按钮；❷在弹出的下拉列表中可以查看刚保存的预设效果组，如图 10-31 所示。以后直接选择保存的预设效果组选项，即可应用其中的预设声音特效。

图 10-30　显示刚保存的预设名称

图 10-31　查看刚保存的预设效果组

10.2.4　删除效果组：清除不用的效果，保持列表整洁

在"效果组"面板中，可以将不需要使用的预设效果组删除，下面介绍具体的操作方法。

STEP 01 在上一例的基础上，单击"效果组"面板右侧的"删除预设"按钮，如图 10-32 所示。

图 10-32 单击"删除预设"按钮

STEP 02 弹出信息提示框，❶提示用户是否确实要删除预设；❷单击"是"按钮，如图 10-33 所示。执行操作后，即可删除预设效果组。

图 10-33 单击"是"按钮

10.3 使用"基本声音"面板处理配音文件

在"基本声音"面板中，用户可以对声音进行相关的调整，如统一调整声音音量的级别、修复声音对话中受损的音质等。本节主要介绍使用"基本声音"面板中相关功能特效的方法。

10.3.1 批量调音：统一调整声音音量的级别

当在多轨中添加多个音频文件后，此时可以通过"基本声音"面板为音频文件统一音量级别，使声音振幅更加均衡、协调。下面介绍统一调整声音音量的级别的操作方法。

STEP 01 按 Ctrl+O 组合键，打开一个项目文件，全选两段音乐，如图 10-34 所示。

图 10-34 全选两段音乐

STEP 02 执行"窗口"|"基本声音"命令，弹出"基本声音"面板，单击"对话"按钮，如图 10-35 所示。

图 10-35　单击"对话"按钮

STEP 03 单击"响度"下方的"自动匹配"按钮，如图 10-36 所示。

图 10-36　单击"自动匹配"按钮

STEP 04 执行操作后，即可统一调整音频的音量级别，自动匹配声音音量，在轨道声音文件的左下角显示了音频调整的相关参数，如图 10-37 所示。

图 10-37　显示了音频调整的相关参数

10.3.2　修复声音：修复声音对话中受损的音质

在"基本声音"面板中，通过"修复"选项组中的各项参数设置，可以修复声音对话中的噪声、隆隆声、嗡嗡声等杂音，将声音音质处理得比较干净。下面介绍修复声音对话中受损的音质的操作方法。

STEP 01 按 Ctrl+O 组合键，打开一个项目文件，如图 10-38 所示。

图 10-38　打开一个项目文件

STEP 02 执行"窗口"|"基本声音"命令，打开"基本声音"面板，❶单击"对话"按钮；❷展开"修复"选项组，如图 10-39 所示。

STEP 03 ❶在"修复"选项组中分别勾选"减少杂色""降低隆隆声""消除嗡嗡声""消除齿音""减少混响"复选框；❷并分别拖曳后方的滑块调整参数，如图 10-40 所示。

图 10-39　展开"修复"选项

图 10-40　拖曳滑块调整参数

STEP 04 设置完成后，在声音文件中显示了应用的效果图标，如图 10-41 所示。

图 10-41　音频已应用"修复"效果

第11章

合成：制作与混合音乐声效

章前知识导读

在 Audition 2022 工作界面中，如果用户想编辑多轨音频素材，首先需要在"编辑器"面板中创建多条音频轨道。本章主要介绍创建多轨声道、合成多个配音文件、使用音乐节拍器等知识，希望用户能熟练掌握音乐的合成技术。

新手重点索引

▶ 添加与编辑混音轨道　　　　　　▶ 合成多个配音文件

▶ 使用音乐节拍器

效果图片欣赏

11.1 添加与编辑混音轨道

在 Audition 2022 软件中编辑多轨音频素材之前，首先需要创建多轨声道，包括单声道、立体声、5.1 音轨、视频轨等。本节主要介绍创建多条混音轨道的操作方法。

11.1.1 单声道音轨：在音乐中添加一条单声道音轨

在 Audition 2022 软件中，通过"添加单声道音轨"命令可以添加一条单声道音轨。下面介绍在音乐中添加一条单声道音轨的操作方法。

STEP 01 按 Ctrl+O 组合键，打开一个项目文件，如图 11-1 所示。

图 11-1　打开一个项目文件

STEP 02 在菜单栏中执行"多轨"|"轨道"|"添加单声道音轨"命令，如图 11-2 所示。

图 11-2　执行"添加单声道音轨"命令

STEP 03 执行操作后，即可在"编辑器"面板中添加一条单声道音轨，如图 11-3 所示。

STEP 04 ❶单击"默认立体声输入"右侧的三角按钮；❷在弹出的菜单中选择"单声道"选项；❸用户可以根据需要在弹出的子菜单中选择相应的单声道输入设备，如图 11-4 所示。执行上述操作后，即完成单声道音轨的添加。

图 11-3　添加一条单声道音轨

图 11-4　选择相应的单声道输入设备

11.1.2　视频轨：通过视频轨可以导入视频媒体文件

在视频轨中可以放置视频媒体文件，在 Audition 软件中可以一边播放视频一边录制声音，实现视频与语音同步录制。下面介绍添加视频轨的操作方法。

STEP 01 按 Ctrl+O 组合键，打开一个项目文件，如图 11-5 所示。

图 11-5　打开一个项目文件

STEP 02 执行"多轨"|"轨道"|"添加视频轨"命令，如图 11-6 所示。

图 11-6　执行"添加视频轨"命令

STEP 03 执行操作后，即可在"编辑器"面板上方添加一条视频轨，如图 11-7 所示。

图 11-7　添加一条视频轨

11.1.3　删除轨道：删除不需要的音轨和音乐

在多轨编辑器中，删除轨道是比较常用的操作，用户可根据需要对轨道中的音轨和音乐进行删除操作。用户在删除轨道的同时，轨道中的音乐也会被删除。下面介绍删除不需要的音轨和音乐的操作方法。

STEP 01 按 Ctrl+O 组合键，打开一个项目文件，选择轨道 1 音轨，如图 11-8 所示。

STEP 02 执行"多轨"|"轨道"|"删除所选轨道"命令，如图 11-9 所示。

STEP 03 执行操作后，即可删除选中的轨道 1 音轨，如图 11-10 所示。

图 11-8　选择轨道 1 音轨

图 11-9　执行"删除所选轨道"命令

图 11-10　删除选中的轨道 1 音轨

11.2　合成多个配音文件

在 Audition 2022 工作界面中，用户可以将制作的多轨音频文件混音为一个新的文件进行保存，对多段音频进行合成、混音操作。在操作过程中，用户不仅可以混音音频文件，还可以将音频文件混音到新建的音轨中。

11.2.1 时间选区缩混：将音乐高潮部分混音为 MP3

在多轨音乐中，用户可以选中音乐中的部分时间选区，然后将这部分的时间选区混音为新文件进行保存。下面介绍对音乐中的时间选区进行缩混的操作方法。

STEP 01 按 Ctrl+O 组合键，打开一个项目文件，在"编辑器"面板中选择需要混音为新文件的时间选区，如图 11-11 所示。

图 11-11　选择需要混音为新文件的时间选区

STEP 02 在菜单栏中执行"多轨"｜"将会话混音为新文件"｜"时间选区"命令，即可将选区内的多轨音频文件混音为一个新的单轨音频文件，如图 11-12 所示。

图 11-12　混音为一个新的单轨音频文件

11.2.2 整个项目缩混：将多段音频合并为一个音频文件

在 Audition 2022 工作界面中，用户可以将多条音乐轨道中的音频文件混音为一个新的单轨音频文件。下面介绍将多段音频文件合并为一个音频文件的操作方法。

STEP 01 按 Ctrl+O 组合键，打开一个项目文件，如图 11-13 所示。

图 11-13　打开一个项目文件

STEP 02 在菜单栏中执行"多轨"|"将会话混音为新文件"|"整个会话"命令，即可将多轨中的多段音频文件合并为一个新的音频文件，如图 11-14 所示。

图 11-14　将多段音频文件合并为一个新的音频文件

11.2.3　混音轨道：将多条音轨中的多段音乐进行合并

在 Audition 2022 工作界面中，用户可以将已选中的音轨中的所有音频片段混音到新建的音轨中，该操作主要是针对音轨进行的音乐合并。下面介绍将多条音轨中的多段音乐进行合并的操作方法。

STEP 01 按 Ctrl+O 组合键，打开一个项目文件，选择轨道 1，如图 11-15 所示。

STEP 02 执行"多轨"|"回弹到新建音轨"|"所选轨道"命令，如图 11-16 所示。

STEP 03 执行操作后，即可将所选的音轨音乐合并到新建的音轨中，如图 11-17 所示。

图 11-15　选择轨道 1

图 11-16　执行"所选轨道"命令

图 11-17　合并所选轨道中的音乐

11.2.4　混音时间：将喜欢的音频片段在项目中进行合并

　　当用户需要在混音项目中将多个片段的音乐合成到同一个声音轨道中时，可以使用"回弹到新建音轨"子菜单下的"时间选区"命令进行操作。下面介绍将喜欢的音频片段在项目中进行合并的操作方法。

STEP 01 按 Ctrl+O 组合键，打开一个项目文件，在"编辑器"面板中选择需要进行内部混音的时间选区，如图 11-18 所示。

图 11-18　选择需要进行内部混音的时间选区

STEP 02 在菜单栏中执行"多轨"|"回弹到新建音轨"|"时间选区"命令，即可将已选中的时间选区内的音频片段混音到新建的音轨中，如图 11-19 所示。

图 11-19　对时间选区内的音频片段进行混音操作

11.2.5　混音选区：将多段音频文件作为铃声进行合并

在 Audition 2022 工作界面中，用户可以将时间选区内已选中的素材进行内部混音，而时间选区内没有选中的素材则不进行内部混音。下面介绍将多段音频文件作为铃声进行合并的操作方法。

STEP 01 按 Ctrl+O 组合键，打开一个项目文件，在"编辑器"面板中选择需要进行内部混音的时间选区，如图 11-20 所示。

STEP 02 按住 Ctrl 键的同时，选择时间选区内需要进行内部混音的多段音频文件，如图 11-21 所示。

STEP 03 在菜单栏中执行"多轨"|"回弹到新建音轨"|"时间选区内的所选剪辑"命令，即可将时间选区内已选中的多段音频文件进行混音，如图 11-22 所示。

图 11-20　选择需要进行内部混音的时间选区

图 11-21　选择多段音频文件

图 11-22　将时间选区内已选中的多段音频文件进行混音

11.3 使用音乐节拍器

在 Audition 2022 的多轨音乐制作中，用户还可以对音乐节拍器进行设置，稳定的音乐节奏可以帮助用户在录音时更好地把握音调与音速。本节主要介绍启用与设置节拍器的操作方法，希望用户可以熟练掌握。

11.3.1 启用节拍器：把握不好音乐节奏？试试这个功能

节拍器能在各种速度中发出一种稳定的、机械式的节拍声音，通过"启用节拍器"命令可以启用 Audition 中的节拍器功能。如果用户对音乐的节奏感不强，在编辑多轨音乐时可以开启节拍功能来帮助其对准音乐的节奏。下面介绍在 Audition 软件中开启节拍器功能的操作方法。

STEP 01 按 Ctrl+O 组合键，打开一个项目文件，如图 11-23 所示。

图 11-23 打开一个项目文件

STEP 02 在菜单栏中执行"多轨"|"节拍器"|"启用节拍器"命令，如图 11-24 所示。

图 11-24 执行"启用节拍器"命令

STEP 03 执行操作后，在"编辑器"面板中将显示一条节拍器轨道，如图 11-25 所示。

图 11-25　显示一条节拍器轨道

11.3.2　设置节拍器：选一种自己有感觉的节拍器声音

在 Audition 2022 工作界面中，提供了多种节拍器的声音供用户选择，用户可以多尝试几种不同的节拍器风格，看哪一种节拍器的声音自己听起来最有感觉。如果用户对当前 Audition 软件中的节拍器声音不满意，还可以对节拍器的声音进行相应的设置与更改操作，下面介绍具体的操作方法。

STEP 01 按 Ctrl+O 组合键，打开一个项目文件，如图 11-26 所示。

图 11-26　打开一个项目文件

STEP 02 ❶在菜单栏中执行"多轨"|"节拍器"|"更改声音类型"命令；❷在弹出的子菜单中可以根据需要选择相应的节拍器声音对应的选项，如图 11-27 所示。执行上述操作后，即可设置节拍器声音。

图 11-27　选择相应选项

第12章
翻唱：翻唱人声后期处理

章 前 知 识 导 读

　　在 Audition 2022 中，当用户对歌曲进行翻唱后，如果希望自己录制的音效更加完美、动听，可以对翻唱的人声进行相应的后期处理，包括音效的增幅效果、声道混合、强制限幅、淡化包络、增益包络以及均衡器特效等。本章主要介绍这些后期处理技巧。

新 手 重 点 索 引

▶ 声效处理让音质更加动人　　　　　　▶ 制作抖音热门音效

效 果 图 片 欣 赏

▌**12.1** 声效处理让音质更加动人

当用户对歌曲进行翻唱或者录制了一段清唱的歌曲后，此时可以在"振幅与压限"效果器中通过音效对声音音波进行后期处理，包括增幅、声道混合、强制限幅、淡化包络、增益包络以及均衡器特效等，但这些效果仅可在单轨波形编辑器中使用。本节主要介绍音频声效基本的处理方法。

12.1.1 增幅效果：提升音量制造广播级声效

在 Audition 2022 软件中，增幅效果器常用于提升或衰减音频素材的信号，可以将音量调大或调小，下面介绍具体的操作方法。

STEP 01 按 Ctrl+O 组合键，打开一段音频素材，如图 12-1 所示。

图 12-1　打开一段音频素材

STEP 02 执行"效果"|"振幅与压限"|"增幅"命令，如图 12-2 所示。

图 12-2　执行"增幅"命令

STEP 03 弹出"效果—增幅"对话框，❶单击"预设"右侧的下拉按钮；❷在弹出的列表框中选择"+10dB提升"选项；❸在"增益"选项组中将显示相应的预设参数，表示将音频的音量提升 10dB；❹单击"应用"按钮，如图 12-3 所示。

图 12-3　单击"应用"按钮

STEP 04 执行操作后，即可提升音频的音量，此时"编辑器"面板中的音频音波将被放大，效果如图 12-4 所示。

图 12-4　提升音频的音量效果

12.1.2　声道混合：改变声音左右声道

声道混合器可以改变立体声或环绕声声道的平衡，可以明显改变声音位置，纠正不匹配的音量或解决相位问题。下面介绍通过声道混合器改变声音左右声道的操作方法。

STEP 01 按 Ctrl+O 组合键，打开一段音频素材，如图 12-5 所示。

图 12-5　打开一段音频素材

STEP 02 在菜单栏中执行"效果"|"振幅与压限"|"声道混合器"命令，弹出"效果—声道混合器"对话框，❶单击"预设"右侧的下拉按钮；❷在弹出的列表框中选择"互换左右声道"选项，如图 12-6 所示。

图 12-6　选择"互换左右声道"选项

STEP 03 单击"应用"按钮，执行操作后，即可互换音乐的左右声道，在"编辑器"面板中可以查看音乐的音波效果，如图 12-7 所示。

图 12-7　互换音乐的左右声道后的音波效果

12.1.3　强制限幅：防止翻唱的声音过大而失真

在 Audition 2022 软件中，强制限幅效果器可以大幅衰减在指定门限以上增强的音频，通常情况下它与输入提升效果器一起应用限制，是增加整体音量而避免失真的一种技术。下面介绍防止翻唱的声音过大而失真的操作方法。

STEP 01 按 Ctrl+O 组合键，打开一段音频素材，如图 12-8 所示。

STEP 02 执行"效果"|"振幅与压限"|"强制限幅"命令，弹出"效果—强制限幅"对话框，❶单击"预设"右侧的下拉按钮；❷在弹出的列表框中选择"限幅 -.1dB"选项，如图 12-9 所示。

STEP 03 在对话框的下方设置相关参数，单击"应用"按钮，如图 12-10 所示。

图 12-8　打开一段音频素材

图 12-9　选择"限幅 -.1dB"选项　　　　图 12-10　单击"应用"按钮

STEP 04 执行操作后，即可运用强制限幅效果器处理音频素材，在"编辑器"面板中可以查看处理后的音乐音波，效果如图 12-11 所示。

图 12-11　运用强制限幅效果器处理音频素材

12.1.4 淡化包络：主播说话时让音乐音量自动变小

在 Audition 2022 软件中，有的歌曲在开头或结尾的位置处，音量是逐渐由小到大或由大到小的，这种效果就是淡化。用户可以对翻唱的人声或主播的声音进行淡化包络处理。下面介绍通过"淡化包络（处理）"命令让音乐音量自动变小的操作方法。

STEP 01 按 Ctrl+O 组合键，打开一段音频素材，如图 12-12 所示。

图 12-12　打开一段音频素材

STEP 02 在菜单栏中执行"效果"|"振幅与压限"|"淡化包络（处理）"命令，弹出"效果—淡化包络"对话框，❶单击"预设"右侧的下拉按钮；❷在弹出的列表框中选择"脉冲"选项，如图 12-13 所示。

STEP 03 ❶勾选"曲线"复选框；❷单击"应用"按钮，如图 12-14 所示。

图 12-13　选择"脉冲"选项

图 12-14　单击"应用"按钮

STEP 04 执行操作后，即可运用淡化包络处理音乐的波形，在"编辑器"面板中可以查看处理后的音乐音波效果，如图 12-15 所示。

图 12-15　查看处理后的音乐音波效果

12.1.5　增益包络：手动调节不同时段的音乐音量

在 Audition 2022 软件中，增益包络效果器可以提升或衰减音频不同时段的音量。在波形编辑器中，只需拖动黄色的包络曲线，即可调节音频不同时段的音量。下面介绍手动调节不同时段的音乐音量的操作方法。

STEP 01　按 Ctrl+O 组合键，打开一段音频素材，如图 12-16 所示。

图 12-16　打开一段音频素材

STEP 02　在菜单栏中执行"效果"|"振幅与压限"|"增益包络（处理）"命令，弹出"效果—增益包络"对话框，❶单击"预设"右侧的下拉按钮；❷在弹出的列表框中选择"+3dB 软碰撞"选项，如图 12-17 所示。

STEP 03　在"编辑器"面板中向上拖曳曲线中间的节点，调整包络图形，如图 12-18 所示。

图 12-17 选择"+3dB 软碰撞"选项

图 12-18 调整包络图形

STEP 04 在"效果—增益包络"对话框中单击"应用"按钮，即可运用增益包络效果器处理音乐的波形，在"编辑器"面板中可以查看处理后的音乐音波效果，如图 12-19 所示。

图 12-19 查看处理后的音乐音波效果

12.1.6 EQ 特效：让说话的声音更加圆润有磁性

使用均衡器（Equalizer，EQ）特效可以让声音更加圆润、浑厚，有磁性。下面介绍 EQ 特效的使用方法。

STEP 01 按 Ctrl+O 组合键，打开一段音频素材，如图 12-20 所示。

STEP 02 在菜单栏中执行"效果"|"滤波与均衡"|"图形均衡器（20 段）"命令，如图 12-21 所示。

STEP 03 弹出"效果—图形均衡器（20 段）"对话框，设置 125 的滑块为 12、180 的滑块为 17.8，如图 12-22 所示，这样可使声音更加浑厚，有磁性。

STEP 04 设置完成后，单击"应用"按钮，即可运用图形均衡器（20 段）效果器处理音频，在"编辑器"面板中可以查看处理后的音乐音波效果，如图 12-23 所示。

图 12-20 打开一段音频素材

图 12-21 执行"图形均衡器（20 段）"命令　　　　图 12-22 设置相关预设参数

图 12-23 查看处理后的音乐音波效果

12.2 制作抖音热门音效

在 Audition 2022 中，熟练掌握各类效果器的使用方法，可以制作出各种热门的声效，如分离人声与背景音乐、制作网红同款变速音效、生成 Siri 同款音频音效、模拟电话听筒里的声音等。本节主要介绍制作抖音热门音效的操作方法。

12.2.1 分离人声与背景音乐

在 Audition 2022 中，通过中置声道提取器命令，可以分离人声与背景音乐，单独将人声提取出来，或者单独将背景音乐提取出来。下面介绍具体的操作方法。

STEP 01 按 Ctrl+O 组合键，打开一段音频素材，如图 12-24 所示。

图 12-24　打开一段音频素材

STEP 02 在菜单栏中执行"效果"|"立体声声像"|"中置声道提取器"命令，如图 12-25 所示。

图 12-25　执行"中置声道提取器"命令

STEP 03 弹出"效果—中置声道提取"对话框，❶单击"预设"右侧的下拉按钮 ；❷在弹出的列表框中选择"提高人声 10dB"选项，如图 12-26 所示。

图 12-26　选择"提高人声 10dB"选项

STEP 04 执行操作后，❶设置"频率范围"为"低音"；❷向下拖曳"中心声道电平"滑块，调整参数为 -8.7dB；❸向下拖曳"侧边声道电平"滑块至最下方，调整参数为 -48dB；❹单击"应用"按钮，如图 12-27 所示。

图 12-27　单击"应用"按钮

STEP 05 执行操作后，即可将音频中的人声提取出来，单击"播放"按钮 ，试听音频效果，如图 12-28 所示。如果音频中还有一些杂音，可以结合前文所学，对音频进行降噪、去除杂音等操作，使提取出来的人声音频更加干净。

图 12-28　单击"播放"按钮

12.2.2 制作网红同款变速音效

很多网红主播会在各种平台上发布自己的视频作品，然后将视频中的声音进行变速、变调处理。下面介绍在 Audition 2022 中制作网红同款变速音效的操作方法。

STEP 01 按 Ctrl+O 组合键，打开一段音频素材，如图 12-29 所示。

图 12-29　打开一段音频素材

STEP 02 在菜单栏中执行"效果"|"时间与变调"|"伸缩与变调（处理）"命令，弹出"效果—伸缩与变调"对话框，❶单击"预设"右侧的下拉按钮 ；❷在弹出的列表框中选择"升调"选项，如图 12-30 所示。

STEP 03 ❶设置"伸缩"参数为 75%，稍微加快一下语速；❷设置"变调"参数为 6 半音阶，使声音音调升高；❸单击"应用"按钮，如图 12-31 所示。

图 12-30　选择"升调"选项

图 12-31　单击"应用"按钮

STEP 04 执行操作后，即可制作网红同款变速音效，单击"播放"按钮▶，试听音频效果，如图 12-32 所示。

图 12-32　单击"播放"按钮

12.2.3　生成 Siri 同款音频音效

大家对苹果手机 Siri 的魔性机器声音印象都很深刻，还有导航语音提示声、电话留言的声音，这些声音都是我们日常生活中经常能听到的，网上也经常有人用这些声音制作各式各样搞笑的短视频。其实在 Audition 2022 软件中，不用我们自己录制，也能生成同款语音。下面介绍生成 Siri 同款音频音效的操作方法。

STEP 01 进入 Audition 2022 工作界面，在"文件"面板中，❶单击"新建文件"按钮⊞；❷在弹出的下拉列表中选择"新建音频文件"选项，如图 12-33 所示。

STEP 02 弹出"新建音频文件"对话框，❶设置"文件名"为 12.2.3；❷单击"确定"按钮，如图 12-34 所示。

图 12-33　选择"新建音频文件"选项

图 12-34　单击"确定"按钮

STEP 03 在菜单栏中执行
"效果"|"生成"|"语音"
命令，如图 12-35 所示。

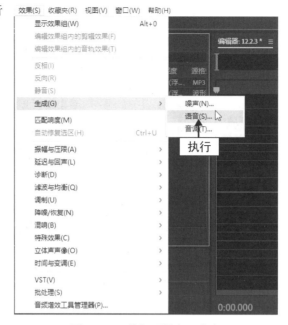

图 12-35 执行"语音"命令

STEP 04 弹出"效果—生
成语音"对话框，在下方
的文本框中输入语音内容，
如图 12-36 所示。

图 12-36 输入语音内容

STEP 05 单击"确定"按
钮，即可生成 Siri 同款语
音音频，在"编辑器"面
板中单击"播放"按钮，
试听音频效果，如图 12-37
所示。

图 12-37 单击"播放"按钮

12.2.4　模拟电话听筒里的声音

很多有声小说经常会有打电话的场景，因此，用户如果会模拟电话听筒里的声音，将会非常实用。下面介绍在 Audition 2022 软件中模拟电话听筒里的声音的操作方法。

STEP 01 按 Ctrl+O 组合键，打开一段音频素材，如图 12-38 所示。

图 12-38　打开一段音频素材

STEP 02 在菜单栏中执行"效果"|"滤波与均衡"|"FFT 滤波器"命令，如图 12-39 所示。

图 12-39　执行"FFT 滤波器"命令

STEP 03 弹出"效果—FFT 滤波器"对话框，❶设置"预设"为"电话—听筒"；❷单击"应用"按钮，如图 12-40 所示。

STEP 04 执行操作后，即可模拟电话听筒里的声音，在"编辑器"面板中单击"播放"按钮▶，试听音频效果，如图 12-41 所示。如果试听后觉得声音太小了，可以在"编辑器"面板中向上拖曳"调节振幅"按钮⏺，提高音量。

图 12-40　单击"应用"按钮

图 12-41　单击"播放"按钮

第13章

高级：处理视频与音频文件

章前知识导读

在使用 Audition 编辑音频文件时，用户也可以插入视频文件精确同步项目与视频预览。当用户插入视频文件时，视频素材将会出现在轨道显示区顶部。本章主要介绍导入与移动视频文件及批处理转换音频文件的操作方法。

新手重点索引

▶ 导入与移动视频文件　　　　　▶ 批处理转换音频文件

效果图片欣赏

13.1 导入与移动视频文件

在 Audition 2022 工作界面的多轨编辑器中，用户可以导入与移动视频文件，还可以设置视频文件的百分比显示方式。本节主要介绍导入与移动视频文件的操作方法，这对于制作混音媒体文件很有帮助。

13.1.1 导入视频：在项目中插入视频文件

在 Audition 2022 工作界面中，用户可以以将视频文件插入多轨编辑器的项目文件中，根据视频的播放进度录制相应的声音或语音旁白。下面介绍具体的操作方法。

STEP 01 新建项目，在"文件"面板中单击"导入文件"按钮 ，如图 13-1 所示。

STEP 02 弹出"导入文件"对话框，选择需要导入的视频文件，如图 13-2 所示。

图 13-1　单击"导入文件"按钮　　　　图 13-2　选择需要导入的视频文件

STEP 03 单击"打开"按钮，即可将视频文件导入"文件"面板中，如图 13-3 所示。

STEP 04 选择视频文件，并将其拖曳至多轨编辑器中，即可插入视频文件，如图 13-4 所示。

图 13-3　将视频文件导入"文件"面板中　　　　图 13-4　插入视频文件

STEP 05 在"视频"面板中可以查看导入的视频画面效果，如图 13-5 所示。

图 13-5　查看导入的视频画面效果

13.1.2　显示方式：视频百分比显示的设置

在 Audition 2022 工作界面的"视频"面板中，用户可以根据需要设置视频画面的百分比显示方式，使视频画面全部显示在播放界面中。下面介绍具体的操作方法。

STEP 01 按 Ctrl+O 组合键，打开一个项目文件。在菜单栏中执行"窗口"|"视频"命令，打开"视频"面板，如图 13-6 所示。

STEP 02 在"视频"面板中，❶单击右上方的"面板属性"按钮；❷在弹出的面板菜单中选择"缩放"|"25%"选项，如图 13-7 所示。

图 13-6　打开"视频"面板

图 13-7　选择"25%"选项

STEP 03 执行操作后，即可在"视频"面板中调整视频的百分比显示方式，视频画面效果如图 13-8 所示。

图 13-8　视频画面效果

▐13.2 批处理转换音频文件

在 Audition 2022 工作界面中，用户可以对音频文件进行批处理转换，使制作的音乐格式更加符合用户的需求。本节主要介绍批处理转换音频文件的操作方法。

13.2.1 格式转换：AIFF 音频格式的批处理转换

音频交换文件格式（Audio Interchange File Format，AIFF）是一种以文件格式存储的数字音频（波形）的数据，常应用于个人电脑及其他电子音响设备以存储音乐数据。下面介绍批量转换音频为 AIFF 格式的操作方法。

STEP 01 在菜单栏中执行"编辑"｜"批处理"命令，如图 13-9 所示。

STEP 02 执行操作后，弹出"批处理"面板，在面板上方单击"添加文件"按钮📂，如图 13-10 所示。

图 13-9　执行"批处理"命令　　　　　　图 13-10　单击"添加文件"按钮

STEP 03 执行操作后，弹出"导入文件"对话框，❶选择需要进行批处理转换格式的音频文件；❷单击"打开"按钮，如图 13-11 所示。

STEP 04 返回"批处理"面板，❶其中显示了刚添加的一段音频文件；❷单击"导出设置"按钮，如图 13-12 所示。

STEP 05 弹出"导出设置"对话框，❶单击"格式"右侧的下拉按钮；❷在弹出的下拉列表中选择 AIFF 选项，如图 13-13 所示。

STEP 06 在"位置"文本框的右侧单击"浏览"按钮，如图 13-14 所示。

图 13-11　单击"打开"按钮

图 13-12　单击"导出设置"按钮

图 13-13　选择 AIFF 选项

图 13-14　单击"浏览"按钮

STEP 07 执行操作后，弹出"选取位置"对话框，❶选择音频文件转换之后的存储位置；❷单击"选择文件夹"按钮，如图 13-15 所示。

STEP 08 返回"导出设置"对话框，单击"确定"按钮，如图 13-16 所示。

图 13-15　单击"选择文件夹"按钮

图 13-16　单击"确定"按钮

STEP 09 返回"批处理"面板，单击面板下方的"运行"按钮，如图 13-17 所示。

STEP 10 执行操作后，开始批处理转换音频文件的格式，待转换完成后，在"批处理"面板中显示"完成"字样，如图 13-18 所示，即完成 AIFF 音频格式批处理的转换操作。

图 13-17　单击"运行"按钮

图 13-18　显示"完成"字样

13.2.2　格式转换：Monkey's Audio 音频格式的批处理转换

Monkey's Audio 是一种常见的无损音频压缩编码格式，扩展名为 .ape。与有损音频压缩（MP3、OGG Vorbis 或者 AAC 等）不同的是，以 Monkey's Audio 格式压缩时不会丢失数据，一个压缩为 Monkey's Audio 格式的音频文件听起来与原文件完全一样。下面介绍具体的操作方法。

STEP 01 ❶在"批处理"面板中添加一段音频；❷单击"导出设置"按钮，如图 13-19 所示。

STEP 02 弹出"导出设置"对话框，❶单击"格式"右侧的下拉按钮；❷在弹出的下拉列表中选择 Monkey's Audio 选项，如图 13-20 所示。

图 13-19　单击"导出设置"按钮

图 13-20　选择 Monkey's Audio 选项

STEP 03 设置完成后，单击"确定"按钮，返回"批处理"面板，单击下方的"运行"按钮，开始批处理转换音频文件的格式。待转换完成后，在"批处理"面板中的这段音频文件已被转换为 .ape 格式，并显示"完成"字样，如图 13-21 所示，即完成 Monkey's Audio 音频格式批处理的转换操作。

图 13-21　显示"完成"字样

13.2.3　格式转换：MP3 音频格式的批处理转换

用户可以使用 Audition 2022 软件将其他格式的音频文件转换为 MP3 格式，MP3 格式的音频应用较为广泛，比如手机中存储的歌曲一般都是 MP3 格式。

将音频文件批处理转换为 MP3 音频格式的方法很简单：在"批处理"面板中添加需要转换格式的音频文件，单击"导出设置"按钮，弹出"导出设置"对话框，❶单击"格式"右侧的下拉按钮；❷在弹出的下拉列表中选择"MP3 音频"选项，如图 13-22 所示。

图 13-22　选择"MP3 音频"选项

设置完成后，单击"确定"按钮，返回"批处理"面板，单击下方的"运行"按钮，开始批处理转换音频文件的格式。待转换完成后，在"批处理"面板中的音频文件已被转换为 .mp3 格式，并显示"完成"字样。

13.2.4　格式转换：WAV 音频格式的批处理转换

WAV 格式是微软公司开发的一种声音文件格式，是最早的数字音频格式，得到了 Windows 平台及其应用程序的广泛支持。

将音频文件批处理转换为 WAV 音频格式的方法很简单：在"批处理"面板中添加需要转换格式的音

乐文件，单击"导出设置"按钮，弹出"导出设置"对话框，❶单击"格式"右侧的下拉按钮；❷在弹出的下拉列表中选择 Wave PCM 选项，如图 13-23 所示。

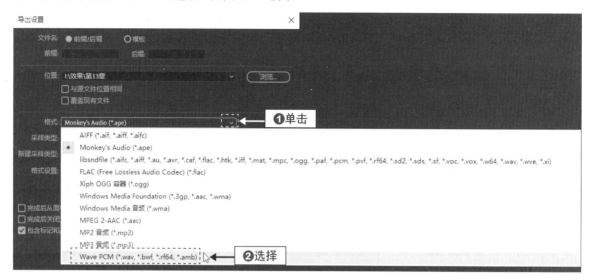

图 13-23　选择 Wave PCM 选项

　　设置完成后，单击"确定"按钮，返回"批处理"面板，单击下方的"运行"按钮，开始批处理转换音频文件的格式。待转换完成后，在"批处理"面板中的音频文件已被转换为 .wav 格式，并显示"完成"字样。

第14章

输出：输出与分享音频文件

章前知识导读

经过一系列烦琐的录制与编辑操作后，通过 Audition 2022 中提供的输出功能，用户可以将编辑完成的音频输出成各种格式的音频文件。本章主要介绍输出与分享音频文件的方法。

新手重点索引

▶ 输出不同格式的音频

▶ 设置输出区间与类型

效果图片欣赏

▌14.1 输出不同格式的音频

在 Audition 2022 工作界面中，用户可以将制作完成的音频输出成 MP3 格式、AIFF 格式、WAV 格式等。本节主要介绍输出音频文件的操作方法。

14.1.1 输出音频：输出 MP3 格式的音频文件

MP3 格式的音乐在网络中应用非常普遍，它能够以高音质、低采样对数字音频文件进行压缩。下面介绍输出 MP3 格式的音频文件的操作方法。

STEP 01 按 Ctrl+O 组合键，打开一段音频素材，如图 14-1 所示。

图 14-1　打开一段音频素材

STEP 02 在菜单栏中执行"文件"|"导出"|"文件"命令，如图 14-2 所示。

图 14-2　执行"文件"命令

STEP 03 执行操作后，弹出"导出文件"对话框，单击"位置"右侧的"浏览"按钮，如图 14-3 所示。

STEP 04 弹出"另存为"对话框，❶设置文件的导出名称与位置；❷单击"保存"按钮，如图 14-4 所示。

图 14-3　单击"浏览"按钮　　　　　　　　图 14-4　单击"保存"按钮

STEP 05 返回"导出文件"对话框，在"位置"文本框中显示了刚设置的文件保存位置，❶单击"格式"右侧的下拉按钮；❷在弹出的下拉列表中选择"MP3 音频"选项，如图 14-5 所示。

STEP 06 此时，显示音频的格式为 MP3 格式，单击"确定"按钮，如图 14-6 所示。执行操作后，即可将音频文件输出为 MP3 格式。

图 14-5　选择"MP3 音频"选项　　　　　　图 14-6　单击"确定"按钮

14.1.2　输出音频：输出 AIFF 格式的音频文件

AIFF 格式是一种应用程序的声音格式，被广泛应用于 Macintosh 平台及其应用程序中，它支持 ACE2、ACE8、MAC3 和 MAC6 压缩，支持 16bit、44.1kHz 立体声。下面介绍将音频文件输出为 AIFF 格式的操作方法。

STEP 01 按 Ctrl+O 组合键，打开一段音频素材，如图 14-7 所示。

图 14-7　打开一段音频素材

STEP 02 在菜单栏中执行"文件"|"导出"|"文件"命令，弹出"导出文件"对话框，在其中设置音频文件的文件名与输出位置，如图 14-8 所示。

STEP 03 ❶单击"格式"右侧的下拉按钮；❷在弹出的下拉列表中选择 AIFF 选项，如图 14-9 所示，单击"确定"按钮，即可将音频文件输出为 AIFF 格式。

图 14-8　设置文件名与输出位置

图 14-9　选择 AIFF 选项

14.1.3　输出音频：输出 WAV 格式的音频文件

WAV 格式的音质与 CD 相差无几，但 WAV 格式对存储空间需求比较大，因为 WAV 格式文件的本身容量比较大。下面介绍输出 WAV 格式的音频文件的操作方法。

STEP 01 按 Ctrl+O 组合键，打开一段音频素材，如图 14-10 所示。

STEP 02 在菜单栏中执行"文件"|"导出"|"文件"命令，弹出"导出文件"对话框，在其中设置音频文件的文件名与输出位置，如图 14-11 所示。

STEP 03 ❶单击"格式"右侧的下拉按钮；❷在弹出的下拉列表中选择 Wave PCM 选项，如图 14-12 所示，单击"确定"按钮，即可将音频文件输出为 WAV 格式。

图 14-10　打开一段音频素材

图 14-11　设置文件名与输出位置　　　　图 14-12　选择 Wave PCM 选项

14.1.4　输出格式：重新设置音频的输出格式

　　在 Audition 2022 软件中，用户可以根据需要设置音频的格式属性，其中包括音频的类型和比特率参数信息。下面介绍重新设置音频的输出格式的操作方法。

STEP 01　按 Ctrl+O 组合键，打开一段音频素材，如图 14-13 所示。

图 14-13　打开一段音频素材

STEP 02 执行"文件"|"导出"|"文件"命令，弹出"导出文件"对话框，❶设置音频文件的文件名；❷单击"格式设置"右侧的"更改"按钮，如图 14-14 所示。

STEP 03 弹出"MP3 设置"对话框，❶单击"比特率"右侧的下拉按钮；❷在弹出的下拉列表中选择 96 kbps（44100 Hz）选项，如图 14-15 所示。

图 14-14　单击"更改"按钮　　　　图 14-15　选择 96 Kbps（44100 Hz）选项

STEP 04 设置完成后，单击"确定"按钮，返回"导出文件"对话框，其中显示了刚设置的音频格式，单击"确定"按钮，如图 14-16 所示，即可转换并导出音频文件。

图 14-16　单击"确定"按钮

14.2 设置输出区间与类型

在 Audition 2022 工作界面中，用户不仅可以输出多轨编辑器中的音频缩混文件，还可以将音频文件作为项目进行输出。

14.2.1 只输出规定时间内的音频选区

在 Audition 2022 软件中，用户可以指定音频选区的范围，只输出选区范围内的音乐。下面介绍只输

出规定时间内的音频选区的操作方法。

STEP 01 按 Ctrl+O 组合键，打开一个项目文件，运用时间选择工具在多轨编辑器中选择音频区间，如图 14-17 所示。

图 14-17　在多轨编辑器中选择音频区间

STEP 02 在菜单栏中执行"文件"|"导出"|"多轨混音"|"时间选区"命令，如图 14-18 所示。

图 14-18　执行"时间选区"命令

STEP 03 弹出"导出多轨混音"对话框，单击"位置"右侧的"浏览"按钮，如图 14-19 所示。

STEP 04 再次弹出"导出多轨混音"对话框，❶设置文件的名称与导出位置；❷单击"保存"按钮，如图 14-20 所示。

图 14-19　单击"浏览"按钮　　　　　图 14-20　单击"保存"按钮

STEP 05 执行操作后，返回如图 14-21 所示的"导出多轨混音"对话框，其中显示了刚设置的文件名与位置，单击"确定"按钮，即可导出时间选区内的多轨混音文件。

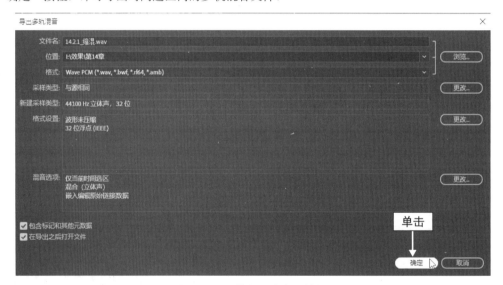

图 14-21　单击"确定"按钮

14.2.2　合成输出整个项目的音频文件

合成输出整个项目，是指不论混音项目中有多少条音频轨道、有多少段音频，都可以进行合并输出操作，合并成一段音频文件。下面介绍合成输出整个项目的音频文件的操作方法。

STEP 01 按 Ctrl+O 组合键，打开一个项目文件，如图 14-22 所示。

STEP 02 在菜单栏中执行"文件"｜"导出"｜"多轨混音"｜"整个会话"命令，如图 14-23 所示。

图 14-22　打开一个项目文件

图 14-23　执行"整个会话"命令

STEP 03 弹出"导出多轨混音"对话框，❶设置文件的名称与导出位置；❷单击"确定"按钮，如图 14-24 所示，即可导出整个项目文件中的音频片段。

图 14-24　单击"确定"按钮

14.2.3　输出项目文件

Audition 2022 工作界面中，用户还可以将音频文件输出为 .sesx 格式的项目文件。.sesx 格式也是 Audition 软件默认的项目存储格式。下面介绍输出 .sesx 格式的项目文件的操作方法。

STEP 01 按 Ctrl+O 组合键，打开一个项目文件，如图 14-25 所示。

图 14-25　打开一个项目文件

STEP 02 在菜单栏中执行"文件"|"导出"|"会话"命令，如图 14-26 所示。

STEP 03 弹出"导出混音项目"对话框，❶设置文件的名称与导出位置；❷单击"确定"按钮，如图 14-27 所示，即可导出 .sesx 格式的项目文件。

图 14-26　执行"会话"命令

图 14-27　单击"确定"按钮

14.2.4　输出项目文件为模板

在 Audition 2022 工作界面中，用户可以将项目文件作为模板进行输出，以方便以后调用该模板制作混音文件。下面介绍输出项目文件为模板的操作方法。

STEP 01 按 Ctrl+O 组合键，打开一个项目文件，如图 14-28 所示。

图 14-28　打开一个项目文件

STEP 02 在菜单栏中执行"文件"|"导出"|"会话作为模板"命令，弹出"将会话导出为模板"对话框，❶重新设置"模板名称"和"位置"；❷单击"确定"按钮，如图 14-29 所示，即可将项目文件作为模板导出。

图 14-29　单击"确定"按钮

第15章

案例实战：录制个人歌曲

章前知识导读

通过前面章节的学习，用户可以试着录制自己的个人歌曲。歌曲录制完成后，用户还可以通过相关特效对歌曲文件进行后期处理，使歌曲的音质更加完美。本章主要介绍录制个人歌曲的操作方法。

新手重点索引

▶ 实例分析　　　　　▶ 录制过程分析

效果图片欣赏

15.1 实例分析

　　在 Audition 2022 工作界面中，用户可以亲手录制自己的音乐专辑、伴奏音乐等。在录制个人歌曲之前，首先要预览项目效果，并掌握实例操作流程等内容，希望用户学完本部分内容后能够举一反三，录制出更多精彩、专业的歌曲。

15.1.1 实例效果欣赏

　　本实例录制的歌曲是《逆流成河》，其音波效果如图 15-1 所示。

（1）录制的单轨音乐

（2）合成的多轨伴奏音乐

图 15-1　《逆流成河》的音波效果

15.1.2　实例操作流程

首先新建一个音频文件，录制清唱歌曲《逆流成河》；其次对录制完成的歌曲进行降噪特效处理，并调整声音的大小；再次新建一个多轨会话文件，插入刚录制的歌曲文件，并添加歌曲的伴奏文件；最后对音频进行合成处理，完成个人歌曲的录制操作。

15.2　录制过程分析

本节主要介绍录制歌曲的操作过程，包括新建空白音频文件、录制清唱歌曲文件、对歌曲文件进行降噪特效处理、调整歌曲的声音振幅、创建多轨会话文件、为清唱歌曲添加伴奏及将歌曲合成后输出 MP3 文件等内容。

15.2.1　新建空白音频文件

在录制清唱的歌曲文件前，首先需要在 Audition 2022 工作界面中新建一个空白的音频文件，下面介绍具体的操作方法。

STEP 01 在菜单栏中执行"文件"|"新建"|"音频文件"命令，如图 15-2 所示，新建一个单轨文件。

图 15-2　执行"音频文件"命令

STEP 02 执行操作后，弹出"新建音频文件"对话框，❶设置文件名、采样率、声道等信息；❷单击"确定"按钮，如图 15-3 所示。

STEP 03 执行操作后，即可创建一个空白的单轨音频文件，如图 15-4 所示。

图 15-3　单击"确定"按钮　　　图 15-4　创建一个空白的单轨音频文件

15.2.2　录制清唱歌曲文件

用户在 Audition 2022 工作界面中创建单轨文件后，接下来将输入设备和输出设备与计算机正确连接，

然后通过下面的操作步骤开始录制清唱的歌曲文件。

STEP 01 在编辑器的下方单击"录制"按钮 ■，如图 15-5 所示。

图 15-5　单击"录制"按钮

STEP 02 开始录制清唱的歌曲文件，并显示歌曲录制进度和音波，如图 15-6 所示。在录制歌曲的过程中，由于一首歌的时间比较长，用户可以中途暂停，准备好了再单击"录制"按钮，录制下一段音频。

图 15-6　显示歌曲录制进度和音波

STEP 03 在"电平"面板中显示了歌曲的电平信息，如图 15-7 所示。

图 15-7　显示了歌曲的电平信息

STEP 04 等歌曲录制完成后，单击"编辑器"面板下方的"停止"按钮▉，如图 15-8 所示，即完成一整首歌曲的录制操作。

图 15-8　单击"停止"按钮

STEP 05 歌曲录制完成后，要即时保存，以免文件丢失。在菜单栏中执行"文件" | "保存"命令，如图 15-9 所示。

STEP 06 执行操作后，弹出"另存为"对话框，❶设置音频文件的文件名与保存位置；❷单击"确定"按钮，如图 15-10 所示。

图 15-9　执行"保存"命令　　　　图 15-10　单击"确定"按钮

STEP 07 执行操作后，即可保存录制的歌曲文件，此时编辑器显示了文件的名称与格式信息，如图 15-11 所示。

图 15-11　显示了文件的名称与格式信息

15.2.3　对歌曲文件进行降噪特效处理

用户在录制歌曲的过程中，会连同外部的杂音一起录进去，此时用户需要对歌曲文件进行降噪特效处理，消除歌曲中的噪声。

STEP 01 选取时间选择工具 ，在歌曲文件中选择出现的噪声区间，如图 15-12 所示。

图 15-12　选择出现的噪声区间

STEP 02 在菜单栏中执行"效果"|"降噪 / 恢复"|"捕捉噪声样本"命令，如图 15-13 所示，捕捉歌曲中的噪声样本信息。

图 15-13　执行"捕捉噪声样本"命令

STEP 03 按 Ctrl+A 组合键，选择整个歌曲文件，如图 15-14 所示，表示需要对整个歌曲文件进行处理操作。

图 15-14　选择整个歌曲文件

STEP 04 执行操作后，在菜单栏中执行"效果"|"降噪/恢复"|"降噪（处理）"命令，如图 15-15 所示。

STEP 05 执行操作后，弹出"效果 - 降噪"对话框，保持各选项的默认设置，以开始捕捉的噪声样本为前提，单击"应用"按钮，如图 15-16 所示。

图 15-15　执行"降噪（处理）"命令　　图 15-16　单击"应用"按钮

STEP 06 执行操作后，即可开始处理录制的歌曲文件，自动去除歌曲中的噪声部分，并显示处理进度。稍等片刻，即可完成歌曲文件的降噪特效处理，提高了声音的音质，使播放效果更佳，单击"播放"按钮▶，试听处理后的歌曲文件，效果如图 15-17 所示。

图 15-17　处理后的歌曲文件效果

15.2.4　调整歌曲的声音振幅

在 Audition 2022 工作界面中，用户还可以调整歌曲的声音振幅，将音量调至合适的大小。下面介绍调整歌曲声音振幅的操作方法。

STEP 01 按 Ctrl+A 组合键，选择整个歌曲文件，如图 15-18 所示。

图 15-18　选择整个歌曲文件

STEP 02 在"编辑器"面板的"调节振幅"数值框中输入 2，如图 15-19 所示。

图 15-19　在"调节振幅"数值框中输入 2

STEP 03 按 Enter 键确认，即可调整声音的音量振幅，在编辑器中可以查看修改后的歌曲，效果如图 15-20 所示。

图 15-20　修改后的歌曲效果

15.2.5　创建多轨会话文件

在 Audition 2022 工作界面中，如果用户需要创建多段音频文件，就需要在多轨编辑器中对歌曲文件进行编辑。下面介绍创建多轨会话文件的操作方法。

STEP 01 在菜单栏中执行"文件"|"新建"|"多轨会话"命令，如图 15-21 所示。

图 15-21　执行"多轨会话"命令

STEP 02 执行操作后，弹出"新建多轨会话"对话框，❶设置"会话名称"和"文件夹位置"；❷单击"确定"按钮，如图 15-22 所示。

STEP 03 执行操作后，即可新建一个多轨会话文件，如图 15-23 所示。

图 15-22　单击"确定"按钮

图 15-23　新建一个多轨会话文件

15.2.6　为清唱歌曲添加伴奏

当用户录制并处理完清唱的歌曲文件后，还可以为清唱的歌曲添加伴奏，使歌曲更动听。下面介绍为清唱的歌曲添加伴奏音乐的操作方法。

STEP 01 在"文件"面板中选择前面录制完成的歌曲文件，在该歌曲文件上按住鼠标左键并拖曳至右侧的轨道 1 中，添加清唱歌曲文件，如图 15-24 所示。

STEP 02 在"文件"面板中单击"导入文件"按钮 ，如图 15-25 所示。

STEP 03 执行操作后，弹出"导入文件"对话框，在其中选择需要导入的伴奏音乐文件，单击"打开"按钮，如图 15-26 所示，将伴奏音乐导入"文件"面板中。

图 15-24　添加清唱歌曲文件

图 15-25　单击"导入文件"按钮　　　　　图 15-26　单击"打开"按钮

STEP 04 在伴奏音乐文件上按住鼠标左键并拖曳至右侧的轨道 2 中，添加背景伴奏音乐文件，如图 15-27 所示。

STEP 05 在"编辑器"面板的下方单击"播放"按钮▶，试听最终录制并编辑完成的个人歌曲文件，如图 15-28 所示。

图 15-27　添加背景伴奏音乐文件

图 15-28　试听最终录制并编辑完成的个人歌曲文件

15.2.7　将歌曲合成后输出 MP3 文件

MP3 音频格式能够以高音质、低采样对数字音频文件进行压缩，是目前网络媒体中常用的一种音频格式。下面介绍将多轨歌曲输出为 MP3 文件的操作方法。

STEP 01 执行"文件"|"导出"|"多轨混音"|"整个会话"命令，如图 15-29 所示。

图 15-29　执行"整个会话"命令

STEP 02 执行操作后，弹出"导出多轨混音"对话框，❶设置"文件名"和"位置"；❷单击"格式"右侧的下拉按钮；❸在弹出的下拉列表中选择"MP3 音频"选项，如图 15-30 所示，单击"确定"按钮，即可将歌曲导出为 MP3 音频格式。

图 15-30　选择"MP3 音频"选项

STEP 03 执行操作后，将导出多轨歌曲文件，并显示导出进度，完成导出，如图 15-31 所示。

图 15-31　显示导出进度

第16章

案例实战：为小电影配音

章 前 知 识 导 读

　　小电影是指能够通过互联网新媒体平台传播的、30分钟之内的影片，适合在移动状态和短时休闲状态下观看，特别符合现代年轻人的喜好。当用户录制好小电影后，还需要进行后期的配音、合成输出等操作，这样制作的小电影才是完整的。本章主要介绍为小电影配音的操作方法。

新 手 重 点 索 引

　　▶ 实例分析　　　　　　　　　　▶ 录制过程分析

效 果 图 片 欣 赏

在 Audition 2022 工作界面中，用户可以为视频、电影等画面录制旁白、添加背景音乐等。为小电影录制旁白或配音之前，首先要预览项目效果，并掌握实例操作流程等内容，希望用户学完本部分以后可以举一反三，录制出更多与视频画面匹配的音频声效文件。

16.1.1　实例效果欣赏

本实例将为小电影《相爱十年》录制语音旁白并配音，其音波效果如图 16-1 所示。

（1）录制的单轨音乐

（2）合成的多轨伴奏音乐

图 16-1　《相爱十年》的音波效果

16.1.2　实例操作流程

首先创建一个多轨会话文件，在"文件"面板中导入小电影视频文件，在"视频"面板中预览视频效

果，将视频添加至编辑器轨道中；其次为视频画面录制语音旁白，并配上符合视频画面的背景音乐；最后通过第三方软件将视频与音频进行合成输出即可。

16.2　录制过程分析

本节主要介绍为小电影录制语音旁白并配音的操作方法，包括新建多轨会话文件、导入小电影视频文件、为小电影录制语音旁白、对语音旁白进行声效处理、去除噪声并调大声音振幅、为小电影添加背景音乐、对声音进行合成输出操作等内容，希望用户能熟练掌握。

16.2.1　新建多轨会话文件

为小电影录制语音旁白之前，需要新建多轨会话文件。下面介绍新建多轨会话文件的操作方法。

STEP 01 在菜单栏中执行"文件"|"新建"|"多轨会话"命令，如图 16-2 所示。

图 16-2　执行"多轨会话"命令

STEP 02 弹出"新建多轨会话"对话框，❶设置"会话名称"和"文件夹位置"；❷单击"确定"按钮，如图 16-3 所示。

STEP 03 执行操作后，即可新建一个空白的多轨会话文件，如图 16-4 所示。在其中可以插入视频，录制语音旁白，添加背景音乐等。

图 16-3　单击"确定"按钮

图 16-4　新建一个空白的多轨会话文件

16.2.2 导入小电影视频文件

为小电影配音之前，需要将小电影的视频文件导入多轨项目中。下面介绍导入小电影视频文件的操作方法。

STEP 01 在"文件"面板中单击"导入文件"按钮 ，如图 16-5 所示。

STEP 02 弹出"导入文件"对话框，❶选择需要导入的小电影视频文件；❷单击"打开"按钮，如图 16-6 所示，即可将小电影文件导入"文件"面板中。

STEP 03 选择导入的小电影文件，按住鼠标左键并拖曳至界面右侧的"编辑器"面板中，添加视频文件，如图 16-7 所示。

图 16-5　单击"导入文件"按钮

图 16-6　单击"打开"按钮

图 16-7　添加视频文件

STEP 04 在菜单栏中执行"窗口"|"视频"命令，打开"视频"面板，在"编辑器"面板下方单击"播放"按钮 ，即可开始播放小电影文件，在"视频"面板中可以查看小电影画面播放效果，如图 16-8 所示。

图 16-8　查看小电影画面播放效果

图 16-8　查看小电影画面播放效果（续）

16.2.3　为小电影录制语音旁白

将小电影添加至"编辑器"面板后，接下来介绍为小电影录制语音旁白的操作方法。

STEP 01 单击轨道 1 右侧的"录制准备"按钮，使该按钮呈红色显示，表示开启多轨录音功能，如图 16-9 所示。

图 16-9　开启多轨录音功能

STEP 02 将时间线移动至轨道的最开始位置，单击下方的"播放"按钮，如图 16-10 所示。开始播放小电影，在"视频"面板中可以查看小电影的播放效果。

图 16-10　单击"播放"按钮

STEP 03 单击"编辑器"
面板下方的"录制"按
钮■，开始同步录制语音
旁白，并显示录制的语音
音波，如图 16-11 所示。

图 16-11　显示录制的语音音波

STEP 04 待语音旁白录制
完成后，单击下方的"停
止"按钮■，停止录制声
音，此时录制完成的语音
旁白显示在轨道 1 中，如
图 16-12 所示。

图 16-12　单击"停止"按钮

STEP 04 再次单击轨道
1 右侧的"录制准备"按
钮■，使该按钮呈灰色显
示。单击下方的"播放"
按钮▶，如图 16-13 所示，
试听录制的语音旁白声音
效果，在"电平"面板
中显示了语音旁白的电平
信息。

图 16-13　单击"播放"按钮

16.2.4　对语音旁白进行声效处理

　　用户在录制语音旁白时，如果有一段旁白声音录多了，或者录错了，就需要对旁白声音进行调整、剪辑，使录制的语音旁白更加符合用户的要求。下面介绍处理语音旁白的操作方法。

STEP 01 在轨道 1 中，选择刚录制的语音旁白，如图 16-14 所示。

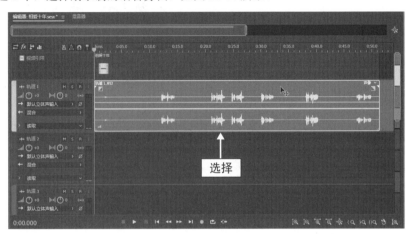

图 16-14　选择刚录制的语音旁白

STEP 02 在菜单栏中执行"剪辑"|"编辑源文件"命令，如图 16-15 所示。

图 16-15　执行"编辑源文件"命令

STEP 03 打开语音旁白源文件窗口，使用时间选择工具■选择需要处理的音频区间，如图 16-16 所示。

图 16-16　选择需要处理的音频区间

STEP 04 在菜单栏中执行"效果"|"静音"命令，如图 16-17 所示。

图 16-17　执行"静音"命令

STEP 05 执行操作后，即可将选择的音频片段调整为静音状态，此时被处理后的音频没有任何音波，如图 16-18 所示。

图 16-18　将选择的音频片段调整为静音状态

16.2.5　去除噪声并调大声音振幅

用户录制语音旁白的过程中，多多少少都会有噪声，此时需要去除语音旁白的噪声，提高语音旁白的音质。下面介绍去除语音旁白噪声并调大声音振幅的操作方法。

STEP 01 使用时间选择工具██选择语音旁白中的噪声样本，如图 16-19 所示。

图 16-19　选择语音旁白中的噪声样本

STEP 02 执行"效果"|"降噪/恢复"|"捕捉噪声样本"命令，如图 16-20 所示。

图 16-20 执行"捕捉噪声样本"命令

STEP 03 捕捉语音旁白中的噪声样本，按 Ctrl+A 组合键，选择整段语音旁白，执行"效果"|"降噪/恢复"|"降噪（处理）"命令，如图 16-21 所示。

图 16-21 执行"降噪（处理）"命令

STEP 04 弹出"效果—降噪"对话框，各参数保持默认设置，单击"应用"按钮，如图 16-22 所示。

STEP 05 执行操作后，即可处理整段语音旁白中的噪声，编辑器中的音频音波有所变化。然后将"调节振幅"设置为 3.9dB，如图 16-23 所示。

STEP 06 在"文件"面板中双击"相爱十年.sesx"文件，返回多轨编辑器，在其中可以查看处理完成的语音旁白文件，如图 16-24 所示。

图 16-22　单击"应用"按钮

图 16-23　设置"调节振幅"

图 16-24　查看处理完成的语音旁白文件

16.2.6　为小电影添加背景音乐

用户为小电影添加语音旁白后，可以选择一首与小电影匹配的背景音乐，为小电影添加配音后，可以使小电影画面更具吸引力。下面介绍为小电影添加背景音乐的操作方法。

STEP 01 在"文件"面板中单击"导入文件"按钮 ，如图 16-25 所示。

STEP 02 弹出"导入文件"对话框，❶选择需要导入的背景音乐；❷单击"打开"按钮，如图 16-26 所示。

图 16-25　单击"导入文件"按钮　　　图 16-26　单击"打开"按钮

STEP 03 执行操作后，即可将背景音乐导入"文件"面板中，选择刚导入的背景音乐，按住鼠标左键并拖曳至多轨编辑器的轨道 2 中，添加背景音乐，如图 16-27 所示。

图 16-27　添加背景音乐

STEP 04 将时间线移至轨道中的开始位置，单击"播放"按钮 ，试听语音旁白与背景音乐的声效，如图 16-28 所示。

图 16-28　试听语音旁白与背景音乐的声效

16.2.7 对声音进行合成输出操作

下面介绍将语音旁白和背景音乐进行输出的具体操作方法，将其合成为一个音频文件。

STEP 01 在菜单栏中执行"文件"|"导出"|"多轨混音"|"整个会话"命令，如图 16-29 所示。

图 16-29 执行"整个会话"命令

STEP 02 弹出"导出多轨混音"对话框，❶设置"文件名"和"位置"；❷单击"确定"按钮，如图 16-30 所示，即可输出多轨音频文件。用户可以在文件夹中查看输出的文件。

图 16-30 单击"确定"按钮

附录 I

Audition 2022 快捷键速查

项目名称	快 捷 键	项目名称	快 捷 键
新建多轨合成项目	Ctrl + N	删除选中标记	Ctrl + 0
新建音频文件	Ctrl + Shift + N	删除所有标记	Ctrl + Alt + 0
打开文件	Ctrl + O	键盘快捷键	Alt + K
关闭文件	Ctrl + W	选区向内调节	Shift + I
保存文件	Ctrl + S	选区向外调节	Shift + O
另存为文件	Ctrl + Shift + S	从左侧向左调节	Shift + H
保存选中为	Ctrl + Alt + S	从左侧向右调节	Shift + J
全部保存	Ctrl + Shift + Alt + S	从右侧向左调节	Shift + K
导入文件	Ctrl + I	从右侧向右调节	Shift + L
导出文件	Ctrl + Shift + E	启用吸附	S
刻录音频到 CD	Shift + B	添加立体声轨	Alt + A
退出	Ctrl + Q	添加立体声总线声轨	Alt + B
移动工具	V	删除选中轨道	Ctrl + Alt + Backspace
切割工具	R	拆分	Ctrl + K
滑动工具	Y	素材增益	Shift + G
时间选择工具	T	编组素材	Ctrl + G
合并选择工具	E	挂起编组	Ctrl + Shift + G
套索选择工具	D	修剪到时间选区	Alt + T

（续表）

项目名称	快捷键	项目名称	快捷键
污点修复画笔工具	B	向左微移	Alt ＋ ,
撤销	Ctrl ＋ Z	向右微移	Alt ＋ .
重做	Ctrl ＋ Shift ＋ Z	自动修复选区	Ctrl ＋ U
重复执行上次的操作	Ctrl ＋ R	采集噪声样本	Shift ＋ P
启用所有声道	Ctrl ＋ Shift ＋ B	降噪	Ctrl ＋ Shift ＋ P
启用左声道	Ctrl ＋ Shift ＋ L	进入多轨编辑器	0
启用右声道	Ctrl ＋ Shift ＋ R	进入波形编辑器	9
剪切	Ctrl ＋ X	进入 CD 编辑器	8
复制	Ctrl ＋ C	频谱显示	Shift ＋ D
复制为新文件	Shift ＋ Alt ＋ C	放大（时间）	＝
粘贴	Ctrl ＋ V	缩小（时间）	－
粘贴为新文件	Ctrl ＋ Alt ＋ V	重置缩放（时间）	\
混合式粘贴	Ctrl ＋ Shift ＋ V	全部缩小（所有坐标）	Ctrl ＋ \
删除	Delete	显示 HUD	Shift ＋ U
波纹删除已选中素材	Shift ＋ Backspace	信号输入表	Alt ＋ I
波纹删除已选中素材内的时间选区	Alt ＋ Backspace	最小化	Ctrl ＋ M
波纹删除所有轨道内的时间选区	Ctrl ＋ Shift ＋ Backspace	显示与隐藏编辑器	Alt ＋ 1
裁剪	Ctrl ＋ T	显示与隐藏"效果组"面板	Alt ＋ 0
全选	Ctrl ＋ A	显示与隐藏"文件"面板	Alt ＋ 9
选择已选中音轨至结束的素材	Ctrl ＋ Alt ＋ A	显示与隐藏"频率分析"面板	Alt ＋ Z
选择已选中音轨内下一个素材	Alt ＋ Right Arrow	显示与隐藏"电平"面板	Alt ＋ 7
取消全选	Ctrl ＋ Shift ＋ A	显示与隐藏"标记"面板	Alt ＋ 8
清除时间选区	G	显示与隐藏"匹配音量"面板	Alt ＋ 5
转换采样类型	Shift ＋ T	显示与隐藏"元数据"面板	Ctrl ＋ P
添加 Cue 标记	M	显示与隐藏"调音台"面板	Alt ＋ 2
添加 CD 轨道标记	Shift ＋ M	显示与隐藏"相位表"面板	Alt ＋ X
移动指示器到下一处	Ctrl ＋ Right Arrow	显示与隐藏"属性"面板	Alt ＋ 3
移动指示器到前一处	Ctrl ＋左箭头键	显示与隐藏选区 / 视图控制	Alt ＋ 6
编辑原始资源	Ctrl ＋ E		

Audition 常见 20 个问题解答

1. 提示 Audition 软件无法安装怎么办？

答：在安装 Audition 软件时，出现"Windows Installer 服务未开启或版本太旧"提示对话框，请用户到网站上下载一个最新版本的 Windows Installer 安装程序进行安装，安装完成后，重新启动电脑，重新安装 Audition 软件即可。

2. 在计算机中安装的 VST 插件，在 Audition 2022 软件中如何调用？

答：在 Audition 2022 的"效果"菜单下，有一个"音频增效工具管理器"命令，通过该命令将安装的 VST 插件扫描到 Audition 2022 软件中，即可成功使用安装的音乐插件。

3. 在自己电脑上制作的 .sesx 音乐文件，用其他的电脑可以打开吗？

答：可以打开，前提是其他电脑也安装了与你同样版本的软件以及插件。如果该音乐文件还包含了音频录音或音频素材，就必须将整个目录文件夹一起复制。

4. 为何 Audition 2022 软件中听不到声音？

答：这是因为在 Audition 2022 软件中，软件默认的音频输出设备不正确，此时用户只需在"首选项"对话框的"音频硬件"选项卡中，选择正确的音频输出设备，即可听到音乐的声音。

5. 在 Audition 2022 中能导入 MID 文件吗？

答：不能导入 MID 文件，因为 Audition 软件不支持 .mid 格式，Audition 2022 软件只支持波形的音乐文件。

6. 在 Audition 2022 软件中，软件的默认界面太黑了，有什么方法可以将界面颜色调亮一些？

答：用户可以在"首选项"对话框的"外观"选项卡中，拖曳"亮度"选项区中的滑块，来调整软件界面的明亮程度。

7. 在制作很长的一段音乐时，如何设置音乐阶段性自动保存功能？

答：用户可以在"首选项"对话框的"多轨"选项卡中，勾选"自动保存恢复数据的频率"复选框，然后在后面的数值框中输入自动保存的时间，单击"确定"按钮即可。

8. 如何更好地应用"媒体浏览器"面板？

答："媒体浏览器"面板是用来查看计算机中已存储的音乐文件的，用户可以在其中找到计算机中音乐放置的文件夹，然后可以查看整个文件夹中的所有音乐文件，还可以将某些音乐快速拖曳至"编辑器"面板中进行编辑操作。

9. 默认情况下，在单轨编辑器中可以录音，在多轨编辑器中为什么不能录音？

答：Audition 2022 软件在默认情况下，多轨编辑器中的"录制"按钮呈灰色显示，此时用户需要在轨道中单击"录制准备"按钮 **R**，使该按钮呈红色显示，此时"录制"按钮呈可用状态，不再是灰色的。

10. 在某些音乐片段中，只有一条波形，没有左右声道，这样的音乐在编辑时，应该用什么样的方法呢？

答：单声道的音乐录音、编辑方法与双声道的编辑方法是一样的，只是单声道只有一条音频轨道，这是双声道与单声道的区别。对于双声道来说，虽然有两条音频轨道，但如果两条轨道中的音乐波形和声音都一模一样，那么它就相当于只有一条音频轨道，与单声道无区别。

11. 在同一段录制的音乐中，右声道是伴奏音乐，左声道是清唱的歌声，假如我只想编辑清唱的歌声部分，即左声道中的声音，而右声道中的伴奏音乐不变，应该怎么办？

答：在单轨编辑器中，左声道是波形的上半部分，右声道是波形的下半部分，如果用户只想编辑左声道，此时可以将右声道关闭。关闭右声道的方法是单击轨道右侧的"右声道"按钮 **R**，即可关闭右声道。此时，用户在单轨编辑器中的所有编辑操作都与右声道无关。

12. 在多轨编辑器中，如果同一条轨道中有多段不同的音乐，如何在删除其中一段音乐后，使后面的音乐片段自动贴紧前一段音乐文件呢？

答：用户可以使用"编辑"|"波纹删除"子菜单中的相关命令，来删除同一条轨道中的多段音乐，删除后的音乐片段会自动贴紧前一段音乐文件。

13. 如果我想修改某一段背景音乐，但没想好应如何修改，所以想暂时留为空白，应该如何操作呢？

答：用户可以在单轨编辑器中选择需要留为空白的音乐片段，执行"效果"|"静音"命令，将此段音乐从波形文件中抹去。

14. 如果我想将一段音乐中的高潮部分剪辑出来作为手机的来电铃声，应该如何操作？

答：用户可以在单轨编辑器中导入需要剪辑的音乐文件，将两头不是高潮部分的音乐删除，在波形编辑器中只留下用户需要的音乐片段，再通过输出功能将音乐导出为 MP3 格式，将手机与电脑相连，复制至手机中，即可通过手机的相关设置将剪辑的音乐高潮部分作为手机的来电铃声。

15. 在多轨编辑器中怎么操作"混合式粘贴"这项功能呢？

答：在 Audition 2022 软件中，多轨编辑器常用来编辑多条音乐轨道的混音操作，它与单轨编辑器的操作是不同的，本来就具备了混合编辑的功能，因此，没有在多轨编辑器中再额外提供"混合式粘贴"功能，这项功能只能在单轨编辑器中使用。

16. 在多轨编辑器中如何进行"修剪时间选区"操作？

答：用户在多轨编辑器中选择需要修剪的选区，然后单击鼠标右键，在弹出的快捷菜单中选择"修剪时间选区"命令即可。

17. 在多轨编辑器中，如果制作了多段不同的声音文件，如何将它们一次性选中？

答：在多轨编辑器中，用户只需要单击鼠标左键并拖曳，即可绘制出虚框，虚框所涉及的声音文件都将被选中，用户可根据实际需要进行相关框选操作。

18. 在音乐特效的部分对话框中，FFT 代表的是什么含义？

答：FFT（Fast Fourier Transform）的中文解释是"快速傅里叶变换"。它是一种方法的简称，用来快速计算离散傅里叶变换的方法，能高效地处理音频信号信息，分析声音音波中的数据精确度。

19. 在音乐特效的部分对话框中，什么是"直通"功能？

答：有些音乐特效上提供了"直通"功能，用户可以将其理解为用来控制效果器的开关工具。开启"直通"功能，可以试听不经过均衡器或其他音频特效处理的音频，能听出最原始的声音效果，以满足部分用户的需求。

20. 在音乐特效的部分对话框中，什么是"相位"功能？

答：相位是指在特定的时间段音频中的波形或相关特效所在的具体位置，它是主要用来描述音频信号波形变化的度量单位。